1491 視覺工作室 ———— 著

從零開始學會
Enscape

軟體功能詳解×案例實際操作演練
即時渲染出圖提高接案率

目錄
CONTENT

作者序

感謝您選擇閱讀《從零開始學會 Enscape》。本書宗旨在為室內設計專業人士及對即時渲染和虛擬現實技術感興趣的讀者，提供了解和利用 Enscape 的知識資源。

在當今快速變化和高度競爭的設計領域中，優秀的視覺呈現和溝通是成功的關鍵。Enscape 是一款強大的工具，可以將設計想法轉化為逼真且令人驚艷的虛擬環境，使您能夠以視覺方式呈現和探索您的創作。不但如此，Enscape 還擁有即時渲染的優秀能力，成為了室內設計中不可或缺的武器。

身為一位現任的 3D 從業人員更能感受 Enscape 所帶來的便利，在 3D 職涯中，也換過很多渲染軟體，最終選擇使用 Enscape；不只是時間成本的考量，Enscape 在兼具快速的同時，又擁有不凡的品質。

本書的目標是從室內設計角度切入 Enscape 的學習，並提高設計效率及創造出令人印象深刻的視覺效果。我們將從介紹 Enscape 的基礎介面和功能開始，逐步深入探討 Enscape 的材質編輯、佈光…等，並以 3D 從業人員角度提供實用的技巧來提升您的工作流程。

本書特別適合：室內設計產業專業人士及學生、對 Sketch Up 有基礎操作能力者、想精進 Enscape 渲染能力者。

無論您是一個 Enscape 的新手還是有一定經驗的使用者，我們相信這本書都能為您提供知識價值。通過實用的範例和詳細的步驟指南，您將能夠快速上手並開始在您的設計工作中應用 Enscape。

由衷希望這本書能成為您在探索 Enscape 時的指南，幫助您打破創作的限制，提升您的設計成果。請享受這個旅程。

1491 視覺工作室

CHAPTER
1
開始
Enscape

Enscape 是一款由德國軟體開發公司
推出的即時渲染外掛軟體,專門針
對建築設計、室內設計、景觀設計
所打造。在市面眾多渲染軟體中,
以簡單易學且快速等優勢,佔有一
席之地。

工欲善其事，必先利其器，學習 Enscape 之前必須先學習如何安裝此軟體。可以從 Enscape 官方網站下載，相對安全也完整（圖 1-1）。

圖 1-1：Enscape 官方網站 https://Enscape3d.com

將下載好的安裝檔保存後，雙擊就可進行安裝。第一個出現的介面是一份用戶許可協議文件，詳讀後勾選接受即可進行下一步（圖 1-2）。

圖 1-2：用戶許可協議文件介面

接下來出現的是語言選擇介面，可透過下拉選單選擇語言，選好語言後接著點擊進階選項（圖1-3）。

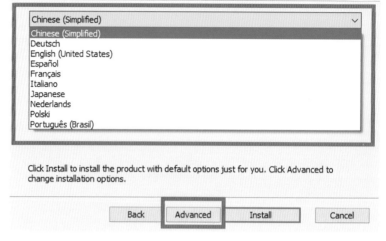

圖 1-3：語言選擇介面

點擊進階選項後，進入安裝設定介面，可選擇只供給本用戶使用，還是所有此電腦用戶皆可使用。因點選所有此電腦用戶選項，可自由選擇安裝資料夾，因此我們選擇此選項並下一步（圖1-4）。

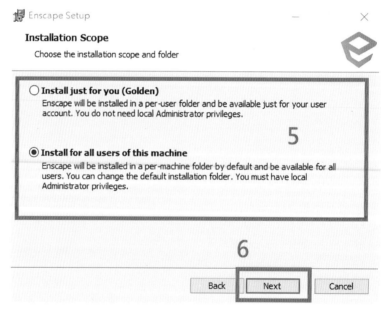

圖 1-4：安裝設定介面

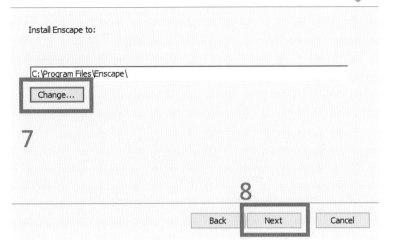

接下來進入路徑設定介面，
選擇想安裝的路徑後，點擊
下一步（圖1-5）。

圖 1-5：路徑設定介面

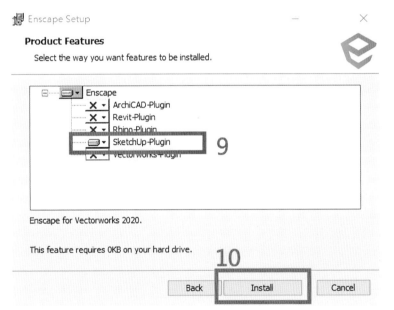

接下來進入選擇產品安裝介
面，依據使用者所用的建模
軟體，選擇所需的產品進
行安裝。由於本課程使用
Enscape for Sketch Up，所以
將其他產品取消，只留下對
應 Sketch Up 的產品進行安
裝（圖1-6）。

圖 1-6：選擇產品安裝介面

接下來等待安裝完成介面即可，按下結束即可完成Enscape 安裝（圖 1-7）（圖 1-8）。

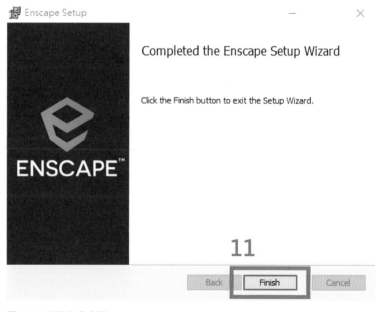

圖 1-7：安裝中

圖 1-8：安裝完成介面

加入 掃描觀看線上教學

1.2　Enscape 介面重要功能導覽

以下將正式踏入 Enscape 的渲染世界，並逐一介紹 Enscape 的主要工具列、渲染視窗列的重要功能。

1.2.1 主工具列

| | 啟動 Enscape | 可開啟 Enscape 的渲染視窗圖（1-9） |

圖 1-9：啟動中的 Enscape

	同步更新模型	可開啟同步更新模型功能，再點擊一次可關閉。此功能開啟後，會將使用者在 Sketch UP 中所做的任何改動與 Enscape 渲染視窗同步，關閉實則不會同步（圖 1-10）（圖 1-11）

圖 1-10：開啟同步更新模型功能，Enscape 渲染視窗與 Sketch Up 模型同步

圖 1-11：關閉同步更新模型功能，Enscape 渲染視窗與 Sketch Up 模型不同步

加入 掃描觀看線上教學

 同步更新模型 可開啟同步更新視角功能，再點擊一次可關閉。此功能開啟後，ENSCAPE 渲染視窗的視角會與 SKETCH UP 視角同步，關閉則不會同步（圖 1-12）（圖 1-13）

圖 1-12：開啟同步更新視角功能，Enscape 渲染視窗與 Sketch Up 視角同步

圖 1-13：關閉同步更新視角功能，Enscape 渲染視窗與 Sketch Up 視角不同步

加入 掃描觀看線上教學

圖 1-14：Enscape 專屬物件

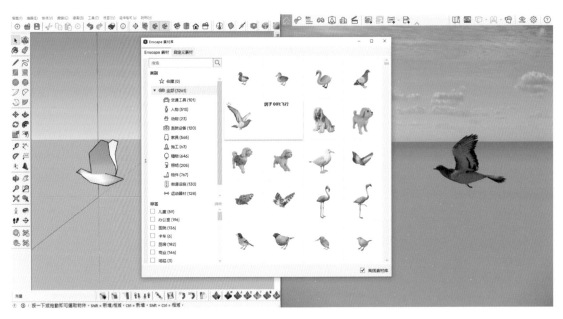

圖 1-15：官方素材庫

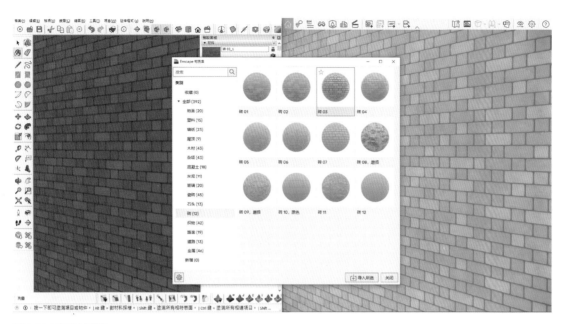

圖1-16：官方材質庫

材質編輯器 可開啟官方材質庫面板，依專案需求選擇適用的材質賦予到模型中（圖1-17）

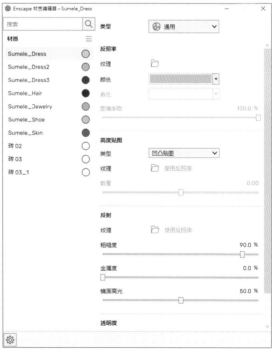

圖1-17：材質編輯器面板

 管理上傳 此面板可管理已上傳的 360 度全景圖（圖 1-18）

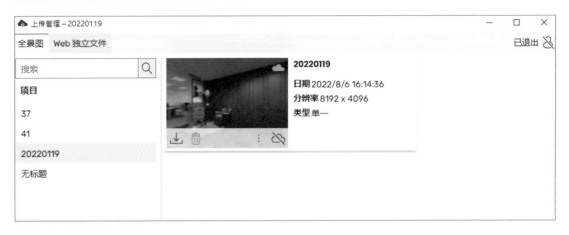

圖 1-18：管理上傳面板

1.2.2 渲染視窗工具列（左）

首頁模式 點擊可使渲染視窗回到預設渲染視窗狀態（圖 1-19）

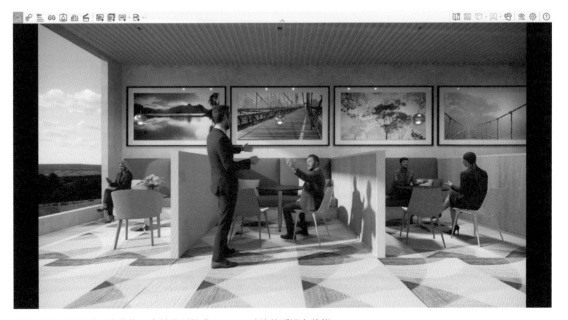

圖 1-19：預設渲染視窗狀態，也就是剛開啟 Enscape 時的乾淨視窗狀態

| 👓 | **場景管理** | 此功能與您在 Sketch Up 中設置的場景標籤連動（圖 1-20） |

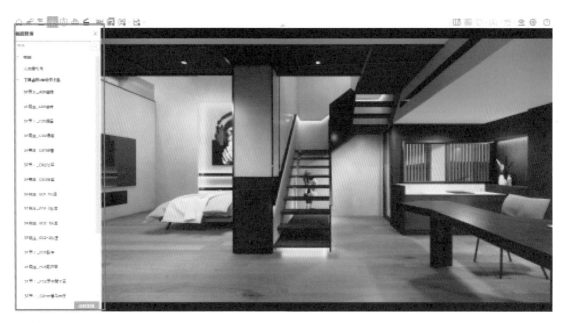

圖 1-20：場景管理面板

| 🔺 | **官方素材庫** | 此功能可在渲染視窗調整官方素材庫的模型，也可以執行多素材放置（圖 1-21） |

圖 1-21：官方素材庫面板

 動畫編輯器模式 │ 可在專案場景中進行動畫製作與編輯（圖 1-22）

圖 1-22：動畫編輯器模式

	渲染圖片	輸出靜態渲染圖
	渲染全景圖	輸出 360 度全景圖
	輸出 EXE 獨立文件	輸出 EXE 獨立文件

1.2.3 渲染視窗工具列（右）

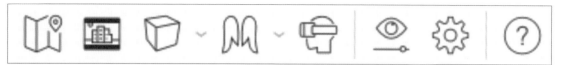

| | **安全框** | 開啟後可得知渲染有效範圍（圖 1-23）（圖 1-24） |

圖 1-23：無安全框

圖 1-24：有安全框，框內為最終渲染有效範圍

| | **視覺設置** | 可調整 Enscape 視覺設置（圖 1-25） |

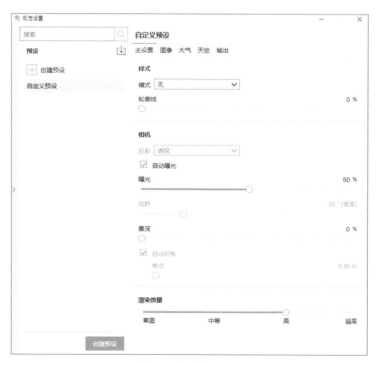

圖 1-25：視覺設置面板

21

CHAPTER

2

Enscape
視覺設定

開始執行新 Enscape 專案時，必須
先從設定開始調整，因此了解設定
的功能細節是必要的，以下帶領大
家了解設定功能。

點擊渲染視窗列中的渲染視窗設定可開啟渲染視窗設定面板（圖 2-1）。

圖 2-1：渲染視窗列的視覺設置按鈕

注意
視覺設置調整時會自動儲存新參數，在嘗試參數調整時需多加注意。

2.1.1 主設置頁籤

模式	模式下拉式選單中，除了一般的無風格模式外，還可選擇白色模式、聚苯乙烯模式、光照熱力模式，配合專案需求來設定（圖 2-2）（圖 2-3）（圖 2-4）

圖 2-2：白色模式

圖 2-3：聚苯乙烯模式

圖 2-4：光能熱力模式

輪廓線 | 輪廓線設定可調整渲染模型邊緣線的粗細度，創造輪廓線風格（圖 2-5）

圖 2-5：輪廓線風格

投影	投影設定可調整渲染視窗的投影模式（必須要在同步視角未執行的狀態下才可使用）
透視	正常的透視模式，室內專案製作時，大多都常用此模式（圖 2-6）

圖 2-6：透視視圖模式

兩點	兩點透視模式會使畫面中的垂直線平行，大多使用在建築外觀專案（圖 2-7）（圖 2-8）

圖 2-7：建築專案未使用兩點透視模式

圖 2-8：建築專案使用兩點透視模式

正交 | 正交視圖模式大多使用於平面彩圖專案（圖 2-9）

圖 2-9：正交視圖模式

自動曝光 | 勾選自動曝光可讓 ENSCAPE 自動對於專案模型進行曝光。建議不勾選此功能，由渲染師用肉眼調整，給系統自動曝光容易產生畫面曝光失控（圖 2-10）（圖 2-11）

圖 2-10：未開啟自動曝光時光線氛圍合理

圖 2-11：開啟自動曝光時產生畫面曝光失控

曝光 | 曝光拉桿可以調整渲染的曝光值（圖 2-12）

圖 2-12： 曝 光 值 可 透 過 Enscpae 視覺設定調整，但注意別過頭了

視野 | 視野拉桿可以調整渲染角度的垂直廣角程度（必須要在同步視角未執行的狀態下才可使用）（圖 2-13）（圖 2-14）

圖 2-13：90 度垂直廣角

圖 2-14：140 度垂直廣角

景深	景深拉桿可調整鏡頭模糊程度（圖 2-15）

圖 2-15：鏡頭糢糊程度 100%

自動對焦	ENSCAPE 系統會偵測最佳對焦點。建議不勾選，由渲染師肉眼調整（必須要在景深不為 0% 的狀態下才可使用）
焦點	焦點拉桿可調整畫面中聚焦點的位置，調整時，畫面上會有白線提示聚焦位置（必須要在自動對焦未勾選的狀態下才可使用）（圖 2-16）（圖 2-17）

圖 2-16：焦點調整，畫面上白色區域為系統提示之聚焦位置

圖 2-17：焦點聚焦調整後效果

渲染品質 | 渲染品質從低到高有四個程度可以調整。草圖、中等、高、超高（圖 2-18）（圖 2-19）

圖 2-18：草圖品質

圖 2-19：超高品質

加入 掃描觀看線上教學

2.1.2 圖像頁籤

| 自動對比度 | 勾選自動對比度可讓 Enscape 自動對於專案模型進行對比度調整。建議不勾選此功能，由渲染師用肉眼調整，給系統自動對比容易產生畫面對比度失控（圖 2-20）（圖 2-21） |

圖 2-20：自動對比度未勾選時，畫面正常

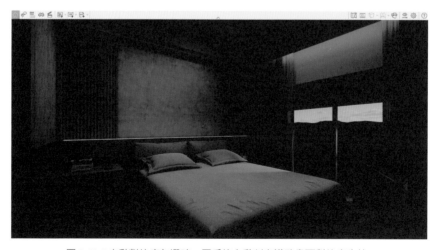

圖 2-21：自動對比度勾選時，因系統自動判定導致畫面對比度失控

高光 | 可調整光的顯示程度（必須要在自動對比度未勾選的狀態下才可使用）（圖 2-22）（圖 2-23）

圖 2-22：高光程度 -100%

圖 2-23：高光程度 100%

陰影 | 可調整陰影的顯示程度（必須要在自動對比度未勾選的狀態下才可使用）（圖 2-24）（圖 2-25）

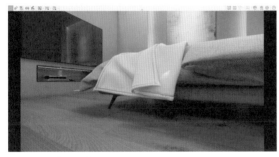

圖 2-24：陰影程度 -100%

圖 2-25：陰影程度 100%

飽和度 | 可調整畫面飽和度的程度（圖 2-26）（圖 2-27）

圖 2-26：飽和度 0%

圖 2-27：飽和度 200%

色溫	可依畫面狀況調整適合專案的色溫，色溫拉桿往左越暖，往右越冷（圖 2-28）（圖 2-29）

圖 2-28：色溫 1500K

圖 2-29：色溫 15000K

運動模糊	可針對動畫及遊走進行運動模糊的程度調整
鏡頭光暈	可模擬鏡頭對著陽光時產生的眩光效果（圖 2-30）（圖 2-31）

圖 2-30：鏡頭光暈程度 0%

圖 2-31：鏡頭光暈程度 100%

光暈	光暈拉桿可控制光源體外散的程度（圖 2-32)）（圖 2-33）

圖 2-32：光暈程度 0%

圖 2-33：光暈程度 100%

暗角 | 可模擬相機鏡頭的暗角效果（圖 2-34）（圖 2-35）

圖 2-34：暗角程度 0%　　　　　　　　　　　圖 2-35：暗角程度 100%

色差 | 色差拉桿可調整因光色散產生的偏移程度，會降低畫質。建議調整為 0（圖 2-36）（圖 2-37）

圖 2-36：色差 0%　　　　　　　　　　　圖 2-37：色差 100%，拉進畫面會模糊，因而降低畫質

2.1.3 大氣頁籤

霧	此區塊為環境頁籤中的霧設定，可為模型環境添加霧氣
強度	霧氣強度拉桿可調整霧氣效果的強弱（圖 2-38）（圖 2-39）

圖 2-38：霧氣強度 0%

圖 2-39：霧氣強度 100%

| 高度 | 霧氣高度拉桿可調整霧氣效果蔓延高度（圖 2-40）（圖 2-41） |

圖 2-40：霧氣強度 60m　　　　　　　　　圖 2-41：霧氣強度 300m

| 太陽亮度 | 太陽亮度拉桿可調整陽光的亮度（圖 2-42）（圖 2-43） |

圖 2-42：太陽亮度 15%　　　　　　　　　圖 2-43：太陽亮度 100%

| 夜空亮度 | 夜空亮度拉桿可調整夜晚時星空月亮的亮度（圖 2-44）（圖 2-45） |

圖 2-44：夜空亮度 0%　　　　　　　　　圖 2-45：夜空亮度 300%

陰影銳度 | 陰影銳度拉桿可調整陰影輪廓的清晰程度（圖 2-46）（圖 2-47）

圖 2-46：陰影銳度 0%　　　　　　　圖 2-47：陰影銳度 100%

人造光源亮度 | 人造光源亮度拉桿可調整人造光的明亮程度。除了日光、夜空光以外的其餘人為燈具光線，定義為人造光（圖 2-48）（圖 2-49）

圖 2-48：人造光的亮度 100%　　　　　圖 2-49：人造光的亮度 150%

環境亮度 | 環境亮度拉桿可調整環境光影響畫面的程度（圖 2-50）（圖 2-51）

圖 2-50：環境亮度 0%　　　　　　　圖 2-51：環境亮度 100%

風	此區塊為環境頁籤中的風設定，可調整風相關的參數
強度	風強度拉桿可以調整風對於場景中水、草、樹的影響強度（圖 2-52）（圖 2-53）

圖 2-52：風強度 0%

圖 2-53：風強度 100%

加入　　掃描觀看線上教學

方位角	風方位角拉桿可調整風吹的方向（圖 2-54）（圖 2-55）

圖 2-54：風方位角 0 度

圖 2-55：風方位角 90 度

加入　　掃描觀看線上教學

2.1.4 天空頁籤

自定义预设	
主设置 图像 大气 **天空** 输出	
☐ 白色背景	
地平线	
源 白色地面 ∨	
旋转	0 °
月亮大小	100 %
云	
密度	50 %
变化	50 %
卷云量	50 %
航迹云	2
经度	5,000 m
纬度	5,000 m

白色背景 │ 白色背景設定可以在不影響氣氛光源下，將背景強制設定成白色。通常是出圖後，方便直接用 **PS** 框選背景所用（圖 **2-56**）（圖 **2-57**）

圖 2-56：正常背景

圖 2-57：白色背景

地平線	此區塊是天空頁籤中的地平線設定，可設定場景遠方的地平線背景
透明	透明背景是 Enscape 內建天空效果的背景選項（圖 2-58）

圖 2-58：透明背景

SKYBOX	也稱 HDRI 天空盒，可自行套用 HDRI 環境檔，來取代內建背景環境，此設定使用後會有新的設定選項出現（圖 2-59）

圖 2-59：HDRI 天空盒的新設定選項

旋轉 | 可旋轉 HDRI 環境檔的顯示畫面（圖 2-60）（圖 2-61）

圖 2-60：HDRI 旋轉前

圖 2-61： HDRI 旋轉後

從文件加載
SKYBOX | 點擊小資料夾圖示，可依電腦路徑加載 HDRI 環境檔，套用至渲染畫面中（圖 2-62）（圖 2-63）

圖 2-62：套用 HDRI 環境檔

圖 2-63：套用 HDRI 環境檔

使用最亮點作為太陽方向	將 HDRI 環境檔中的最亮點，設定為渲染畫面的太陽，為其執行效果連動（圖 2-64）（圖 2-65）

圖 2-64：套用前，太陽角度不會以 HDRI 檔案為參考顯現

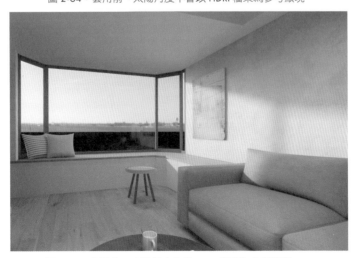

圖 2-65：套用後，太陽角度會以 HDRI 檔案為參考顯現

將平均亮度標準化為為下面設置的值	可將 HDRI 環境光的平均亮度設定為指定亮度（圖 2-66）（圖 2-67）

圖 2-66：設定 0.10Lux 時

圖 2-67：設定 2000Lux 時

加入 掃描觀看線上教學

沙漠 | 將地平線套用沙漠場景（圖 2-68）

圖 2-68：沙漠

森林 | 將地平線套用森林場景（圖 2-69）

圖 2-69：森林

山脈 | 將地平線套用山脈場景（圖 2-70）

圖 2-70：山脈

工地 | 將地平線套用工地場景（圖 2-71）

圖 2-71：工地

城鎮 | 將地平線套用城鎮場景（圖 2-72）

圖 2-72：城鎮

城市 | 將地平線套用城市場景（圖 2-73）

圖 2-73：城市

白色立方體 │ 將地平線套用白色立方體場景（圖 2-74）

圖 2-74：白色立方體

白色地面 │ 將地平線套用白色的地面場景（圖 2-75）

圖 2-75：白色地面

圖 2-76：Enscape 內建背景旋轉前

圖 2-77：Enscape 內建背景旋轉後

加入　　　　　　　掃描觀看線上教學

月亮大小	可調整夜空時月亮的大小（圖 2-78）（圖 2-79）

圖 2-78：月亮尺寸 500%

圖 2-79：月亮尺寸 1000%

雲	此區塊為天空頁籤中的雲層設定，可針對雲層效果進行調整
密度	調整天空雲層的密度，雲層密度會影響環境亮度（圖 2-80）（圖 2-81）

圖 2-80：雲層密度 0%

圖 2-81：雲層密度 100%

變化 | 控制雲層的變化跟形狀（圖 **2-82**）（圖 **2-83**）

圖 2-82：雲層變化前

圖 2-83：雲層變化後

卷雲量 │ 可調整卷雲的數量密度（圖 2-84）（圖 2-85）

圖 2-84：卷雲量 0%

圖 2-85：卷雲量 100%

航跡雲 │ 可調整航跡雲的數量（圖 2-86）（圖 2-87）

圖 2-86：航跡雲數量 0

圖 2-87：航跡雲數量 30

經度 │ 可調整雲層的經度動向

緯度 │ 可調整雲層的緯度動向

加入 掃描觀看線上教學

2.1.5 輸出頁籤

常規	此區塊是輸出頁籤的常規設定,可調整解析度
分辨率	可調整輸出成品解析度設定
窗口	將輸出成品解析度設定成目前顯示器解析度
1024	將輸出成品解析度設定為 1024 × 768
HD	將輸出成品解析度設定為 1280 × 720
Full HD	將輸出成品解析度設定為 1920 × 1080
Ultra HD	將輸出成品解析度設定為 3840 × 2160
自定義	可自定義解析度參數
寬高比	依照所設定的解析度參數顯示應對的長寬比
使用 Viewport 寬高比	勾選後可將輸出成品長寬比設定與目前顯示器寬高比一致
圖像	此區塊是輸出頁籤的圖像設定,可調整圖像格式、通道等圖像輸出相關設定
導出對象 ID、材質 ID 和深度通道和 Alpha 通道	勾選後可在輸出靜態渲染圖時,同時輸出對象 ID 通道、材質 ID 通道、深度通道和 Alpha 通道。通道功能主要是提供圖像後製使用
文件格式	可選擇靜態渲染圖輸出圖像格式
Portable Network Graphics(.png)	可針對專案需求輸出 png 格式圖檔
JPEG Image(.jpg)	可針對專案需求輸出 jpg 格式圖檔
OpenEXR(.exr)	可針對專案需求輸出 exr 格式圖檔
Targa File(.tga)	可針對專案需求輸出 tga 格式圖檔

應用 Alpha 通道	勾選此選項，可讓輸出的靜態渲染圖，其天空部分為透明狀態。通道功能主要是提供圖像後製使用
默認文件夾	設定輸出成品的默認保存路徑。未指定則每次出圖皆會詢問
自動命名	勾選後輸出時不再讓使用者自訂檔案名稱，則由 Enscape 系統自動命名（格式為 Enscape_ 年 - 月 - 日 - 時 - 分 - 秒）（圖 2-88）

Enscape_2022-09-02-10-15-45.jpg　　圖 2-88：Enscape 系統命名格式

視頻	此區塊為輸出頁籤中的視頻設定，可調整視頻品質及幀速率（影片格式為 mp4）
壓縮質量	可設定視頻成品的壓縮質量
電子郵件	輸出使用於電子郵件用途的視頻品質
Web	輸出使用於網路用途的視頻品質
BluRay	輸出使用於藍光等級的視頻品質
最大	輸出最大等級的視頻品質
無損	輸出無損等級的視頻品質（此輸出方式並不會輸出 mp4，則會輸出連續運鏡圖片檔，供剪輯師後製使用）
每秒幀數	可設定視頻成品的幀速率，選項有 25、30、60、120 可以選擇
全景圖	此區塊為輸出頁籤中的全景圖設定，可針對 360 度全景圖的解析度進行設定
分辨率	全景圖解析度設定
低	全景圖低品質解析度選項
正常	全景圖正常品質解析度選項
高	全景圖高品質解析度選項

點擊視覺設置視窗中左邊的小箭頭，可開啟視覺設置參數管理介面。（圖 2-89）

搜索 | 當同時存在多個參數時，可透過搜尋查找參數

預設 | 此區塊是視覺設置中的參數管理，可管理已設定的參數

創建預設 | 點擊後可創建新參數；新創建的參數會排列在選單中，對參數點擊右鍵則會彈出編輯選單（圖 2-90）

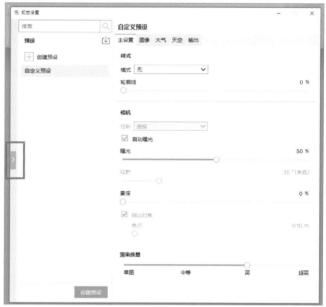

圖 2-89：點擊小箭頭開啟視覺設置參數管理介面

重新命名 | 可針對所選參數重新命名

複製 | 可針對所選參數進行複製

另存為文件 | 點擊後可將所選參數保存成 JSON 檔案

重置為默認值 | 將所選參數重製為預設狀態

刪除 | 可刪除所選參數

圖 2-90：視覺參數編輯選單

除了新建視覺參數，也可以將 json 檔案匯入至視覺設置中。（圖 2-91）（圖 2-92）

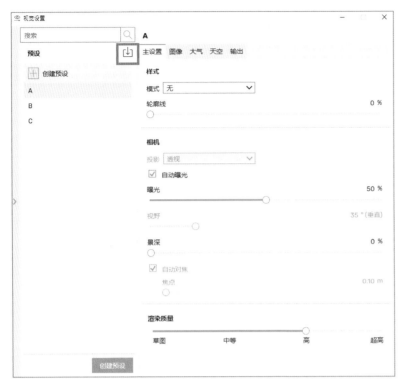

圖 2-91：點擊匯入 json 檔案的圖示

圖 2-92：匯入 json 檔案

CHAPTER
3

貼圖概念

正式開始學習材質系統之前,我們
必須先學習及理解貼圖系統,此貼
圖觀念不只應用於 Enscape 中,市
面上大多渲染軟體,也都是使用相
似貼圖觀念。

3.1　　　　　　　　　　　　　　　　　Diffuse 貼圖

Diffuse 貼圖也叫做漫反射貼圖，漫反射是指光線射到表面時，表面把光線朝各個方向反射的現象。在渲染軟體中，我們可以簡單理解成物體表面固定的顏色樣貌。

一般在渲染軟體中的使用方式，都是直接在材質設定中的 Diffuse 貼圖項目區，指定圖像路徑即可，也可以透過圖像後製軟體，將 Diffuse 貼圖進行調整後再使用。（圖 3-1）（圖 3-2）

圖 3-1：磚牆材質的 Diffuse 漫反射貼圖

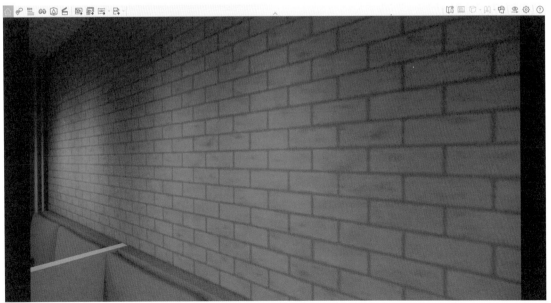

圖 3-2：在 Enscape 中磚牆只使用 Diffuse 漫反射貼圖的效果

Bump 貼圖也叫做凹凸貼圖，顧名思義就是給予渲染軟體中，材質表面的凹凸程度，使用此貼圖製作凹凸面材質的方式極為普遍。由於此貼圖方式並沒有實際讓模型產生形變，則是看起來像產生了凹凸效果，所以擁有對於電腦較低的效能負擔及操作簡便的優點。（圖 3-3）（圖 3-4）

圖 3-3：磚牆材質的 Bump 凹凸貼圖

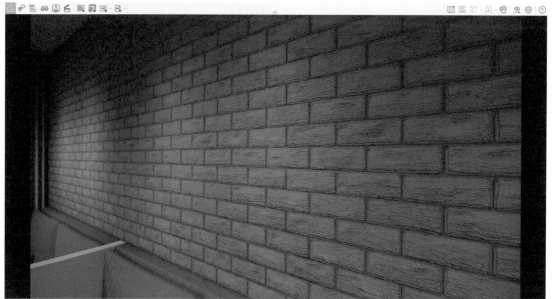

圖 3-4：在 Enscape 中磚牆使用 Bump 凹凸貼圖的效果

3.3 Normal 貼圖

Normal 貼圖也叫做法線貼圖,凹凸貼圖的進階版本,原理是利用色彩訊息中的 RGB 色值來對渲染軟體下達凹凸程度指令,RGB 色值分別代表 XYZ 三個軸向的位移。此貼圖方式跟凹凸貼圖一樣,並未對模型產生形變,但改變了光線在材質表面的傳播方式。(圖 3-5)(圖 3-6)

圖 3-5:磚牆材質的 Normal 法線貼圖

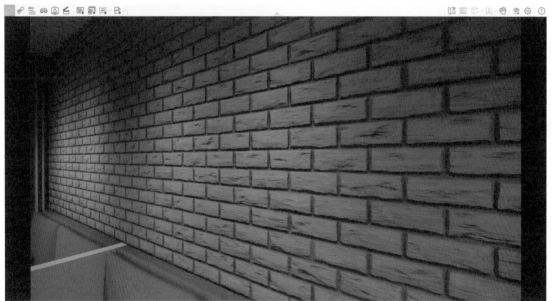

圖 3-6:在 Enscape 中磚牆使用 Normal 法線貼圖的效果

3.4 Displacement 貼圖

Displacement 貼圖也叫做置換貼圖，法線貼圖的進階版本，渲染軟體將置換貼圖經過分析後，依據將模型進行細分，根據貼圖的灰階程度產生位移。此貼圖方式會對於模型產生形變，因此也會增加電腦的效能負擔，但優點是凹凸及光影感是最真實的。（圖 3-7）（圖 3-8）（圖 3-9）

圖 3-7：磚牆材質的 Displacement 置換貼圖

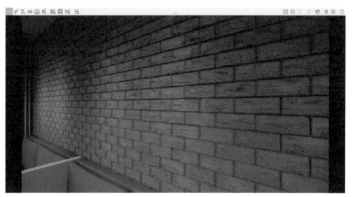

圖 3-8：在 Enscape 中磚牆使用 Displacement 置換貼圖的效果

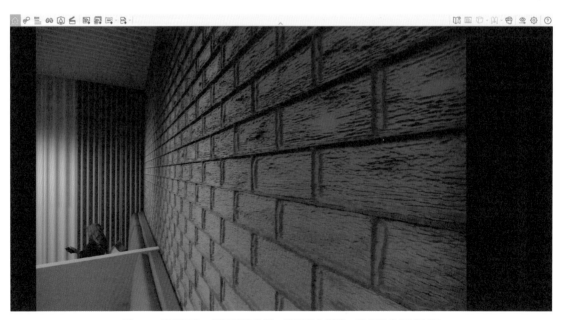

圖 3-9：側面視角，賦予置換貼圖。模型產生形變，凹凸及光影感真實

3.5 　　　　　　　　　　　　　　Roughness 貼圖

Roughness 貼圖也叫做粗糙度貼圖，粗糙度貼圖能依據不規則的材質表面產生光澤感。（圖 3-10）（圖 3-11）

圖 3-10：磚牆材質的 Roughness 粗糙度貼圖

圖 3-11：在 Enscape 中磚牆使用 Roughness 粗糙度貼圖的效果

Enscape
材質

Enscape 賦予材質的方式有很多種，

可以依照需求及製作時間來衡量要

使用哪種方式賦予材質效果。

Enscape 官方材質庫，種類多達 200 多種，面板易懂操作簡單，參數官方都已設定好，只需手動將材質填入模型即可。（圖 4-1）

圖 4-1：官方材質庫面板

如何填入官方材質庫中的材質呢？首先在官方材質庫面板中選擇一個材質。（圖 4-2）

圖 4-2：在官方材質庫面板中，選擇一個材質

按下導入鍵來導入所選的材質，導入成功後按下關閉鍵。（圖 4-3）（圖 4-4）

圖 4-3：按下導入所選材質

圖 4-4：導入成功後按下關
閉材質庫面板

這時候開啟 Enscape 材質編輯器時，會發現官方材質已經導入左邊材質列中了。（圖 4-5）

圖 4-5：官方材質已經導入 Enscape 材質庫中了

接下來對場景模型賦予官方材質。（圖 4-6）（圖 4-7）

圖 4-6：賦予官方材質

圖 4-7：Enscape 渲染視窗中的效果

Enscape 除了可以使用官方材質庫來賦予材質之外，遇到較難且較複雜的材質，就必須使用材質編輯器來製作。

4.2.1 通用類型

通用類型的材質編輯介面是最常使用的，大多的材質都可以使用通用類型來製作，簡單來說，通用類型就是 Enscape 材質的最基本狀態。（圖 4-8）

類型	此區塊可選擇材質的類型模組，此章節選擇通用類型模組
反照率	此區塊是有關材質最表面顯示的相關設定
紋理	能透過此設定載入反照率貼圖（通常是 Diffuse 貼圖）（圖 4-9）（圖 4-10）（圖 4-11）（圖 4-12）（圖 4-13）

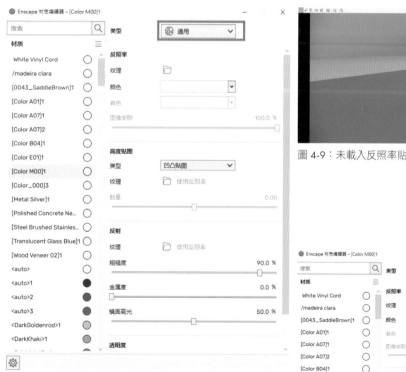

圖 4-9：未載入反照率貼圖的材質效果

圖 4-8：Enscape 通用類型的材質編輯介面

圖 4-10：點擊載入反照率貼圖的按鈕

圖 4-11：載入反照率貼圖

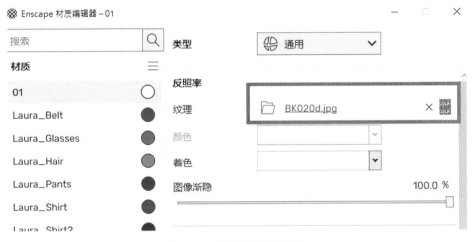

圖 4-12：載入反照率貼圖完成

圖 4-13：載入反照率貼圖的材質效果

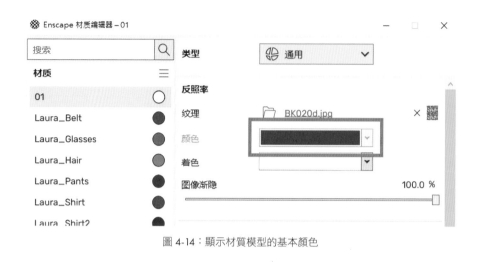

圖 4-14：顯示材質模型的基本顏色

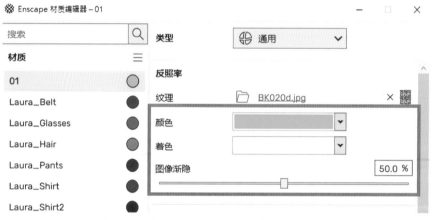

圖 4-15：圖像漸隱值低於 100% 時可調整成別的顏色

圖 4-16：強制調整材質基本顏色後的效果

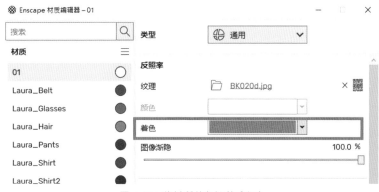

圖 4-17：將材質著色調整成紅色

圖 4-18：材質著色調整成紅色後的效果

圖像漸隱 | 在有反照率貼圖的狀態下，對貼圖顯示進行漸隱（圖 4-19）（圖 4-20）（圖 4-21）（圖 4-22）

圖 4-19：將反照率貼圖圖像漸隱至 50%

圖 4-20：將反照率貼圖圖像漸隱至 50% 的效果

圖 4-21：將反照率貼圖圖像漸隱至 10%

圖 4-22：將反照率貼圖圖像漸隱至 10% 的效果

高度貼圖	此區塊設定可調整材質的凹凸程度
類型	可依需求選擇凹凸的類型
凹凸貼圖	凹凸貼圖類型，可配合 Bump 凹凸貼圖，對材質進行凹凸調整（圖 4-23）

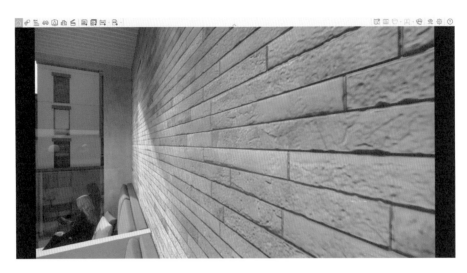

圖 4-23：凹凸貼圖類型效果

法線貼圖	法線貼圖類型，可配合 Normal map 法線貼圖，對材質進行凹凸調整（圖 4-24）

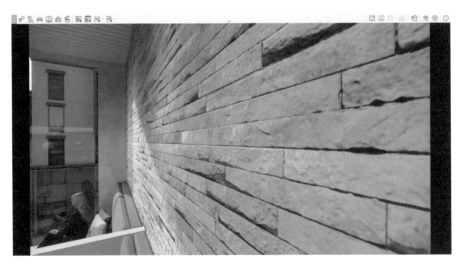

圖 4-24：法線貼圖類型效果

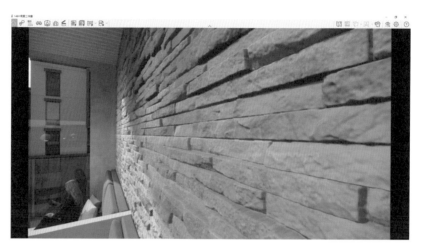

圖 4-25：置換貼圖類型效果

紋理 | 能透過此設定載入凹凸貼圖（圖 4-26）（圖 4-27）（圖 4-28）（圖 4-29）（圖 4-30）

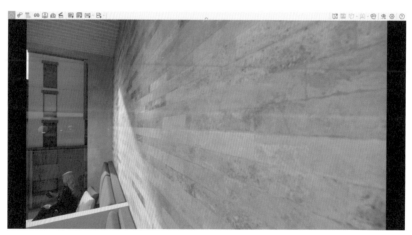

圖 4-26：未載入凹凸貼圖的材質效果

圖 4-27：點擊載入凹凸貼圖的按鈕

圖 4-28：載入凹凸貼圖

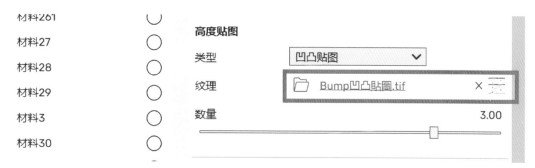

圖 4-29：載入凹凸貼圖完成

圖 4-30：載入凹凸貼圖的材質效果

數量 | 可透過橫拉桿來調整凹凸的程度，中間為 0，往右為正數，往左為負數（圖 4-31）（圖 4-32）（圖 4-33）

圖 4-31：凹凸程度 0 的材質效果

圖 4-32：凹凸程度往右調整正數的材質效果

圖 4-33：凹凸程度往左調整負數的材質效果

反射	此區塊設定可調整材質反射效果
數量	能透過此設定載入粗糙度貼圖（圖 4-34）（圖 4-35）（圖 4-36）（圖 4-37）（圖 4-38）

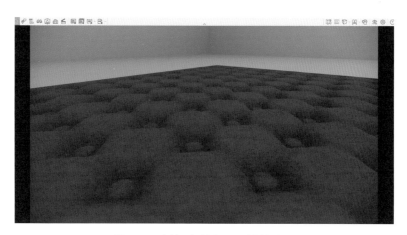

圖 4-34：未載入粗糙度貼圖的材質效果

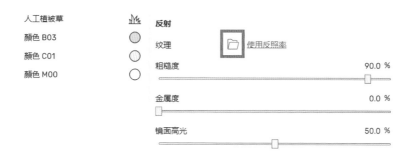

圖 4-35：點擊載入粗糙度貼圖的按鈕

圖 4-36：載入粗糙度貼圖

圖 4-37：載入粗糙度貼圖完成

圖 4-38：載入粗糙度貼圖的材質效果

粗糙度 | 能透過橫拉桿調整反射參數（必須沒有載入粗糙度貼圖的狀態下，才可被調整）（圖 4-39）（圖 4-40）

圖 4-39：粗糙程度 0% 的材質效果

圖 4-40：粗糙程度 100% 的材質效果

> **金屬度** │ 能透過橫拉桿調整材質趨近於金屬效果的程度（圖 4-41）（圖 4-42）

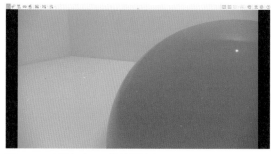

圖 4-41：金屬程度 0% 的材質效果

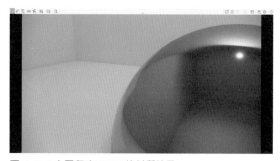

圖 4-42：金屬程度 100% 的材質效果

> **鏡面高光** │ 可透過橫拉桿調整材質的鏡面高光，也可用來調整反射光點的大小（圖 4-43）（圖 4-44）

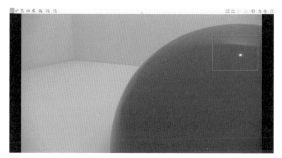

圖 4-43：鏡面反射程度 0% 的材質效果

圖 4-44：鏡面反射程度 100% 的材質效果

> **透明度** │ 此區塊可以針對材質的透明度進行調整
>
> **類型** │ 可依需求選擇透明度的類型
>
> **鏤空** │ 鏤空透明度類型，可配合透明度貼圖，對材質進行鏤空調整（圖 4-45）

圖 4-45：窗紗鏤空透明的材質效果

透射 透光透明度類型，可製作出透光透明材質，最常使用在玻璃材質的設定上（圖4-46）

圖4-46：花瓶透光透明的材質效果

紋理 能透過此設定載入透明度貼圖，鏤空模式載入貼圖可使材質依照貼圖表現出鏤空，最常使用在窗紗。透光率模式載入貼圖，最常使用在玻璃上作畫或貼紙（透光率模式的貼圖通常為PNG）（圖4-47）（圖4-48）（圖4-49）（圖4-50）（圖4-51）（圖4-52）（圖4-53）（圖4-54）（圖4-55）（圖4-56）

圖4-47：窗紗鏤空模式未載入貼圖的材質效果

透明度	
類型	鏤空 ⌄
紋理	📁

⚙️

圖4-48：點擊載入透明度貼圖的按鈕

圖 4-49：點擊載入透明度貼圖

圖 4-50：點擊載入透明度貼圖完成

圖 4-51：窗紗鏤空模式載入貼圖的材質效果

圖 4-52：玻璃透光率模式未載入貼圖的材質效果

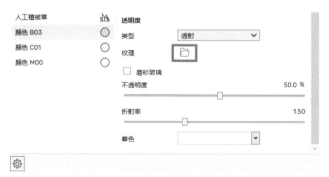

圖 4-53：點擊載入透明度貼圖的按鈕

圖 4-54：點擊載入透明度貼圖

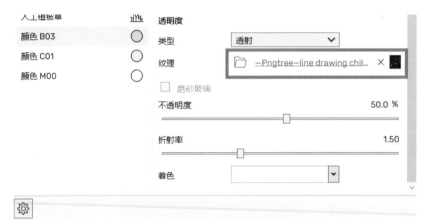

圖 4-55：點擊載入透明度貼圖完成

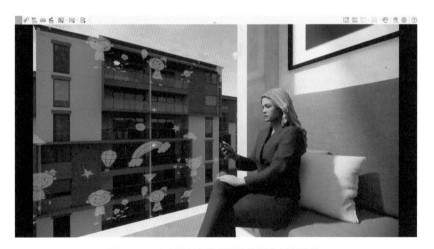

圖 4-56：玻璃透光率模式載入貼圖的材質效果

磨砂玻璃	透過勾選磨砂玻璃功能選項，使玻璃呈現磨砂玻璃質感 （圖 4-57）（圖 4-58）

圖 4-57：未勾選磨砂玻璃功能的材質效果　　　　圖 4-58：勾選磨砂玻璃功能的材質效果

不透明度	透過此選項可調整材質的不透明程度，數值越大，材質越不透明（圖 4-59）（圖 4-60）

圖 4-59：不透明度 0% 的材質效果　　　　圖 4-60：不透明度 95% 的材質效果

折射率	此功能可調整折射率數值，數值越大，視覺上看起來透明材質會較厚（圖 4-61）（圖 4-62）

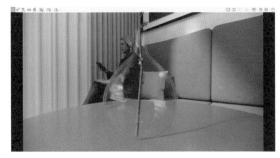 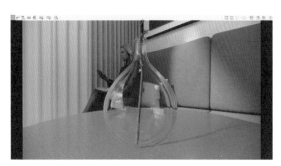

圖 4-61：折射率設定為 1 的材質效果　　　　圖 4-62：折射率設定為 2.5 的材質效果

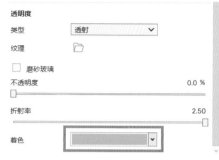

圖 4-63：著色設定為藍綠色

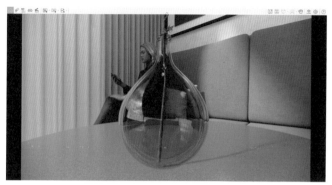

圖 4-64：著色設定為藍綠色的材質效果

點擊貼圖檔名可以進到貼圖細節調整介面，針對貼圖做細節的調整。（圖 4-65）（圖 4-66）

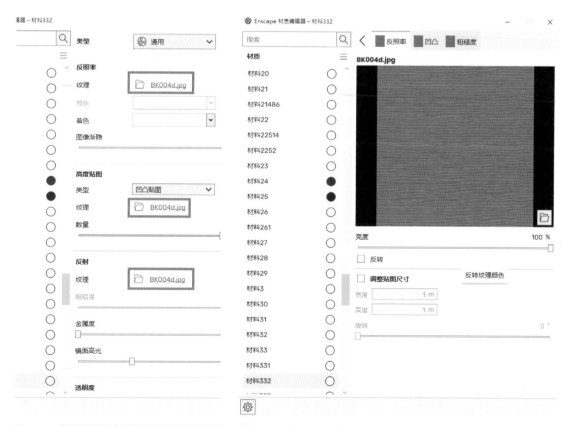

圖 4-65：點擊貼圖檔名可進入貼圖細節調整介面　圖 4-66：貼圖細節調整介面

亮度 | 可調整貼圖顯示程度的多寡（圖 4-67）（圖 4-68）

圖 4-67：貼圖顯示程度 0% 的材質效果

圖 4-68：貼圖顯示程度 100% 的材質效果

反轉 | 打勾將材質貼圖的顏色負片反轉，使其達到負片效果（圖 4-69）（圖 4-70）

圖 4-69：負片反轉前的材質效果

圖 4-70：負片反轉後的材質效果

調整貼圖尺寸	未勾選時，貼圖尺寸會依照 Sketch Up 材料面板所設定的尺寸，勾選後將可強制調整此貼圖尺寸，並設定其參數（注意單位為公尺 m）（圖 4-71）（圖 4-72）

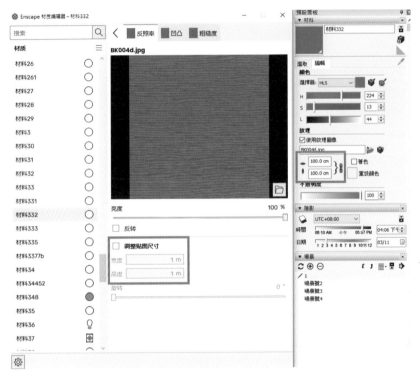

圖 4-71：未勾選時，貼圖尺寸會依照 Sketch Up 材料面板所設定的尺寸

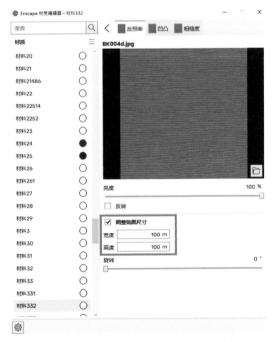

圖 4-72：勾選後，可自由調整貼圖尺寸

寬度	可調整貼圖寬度（必須在勾選調整貼圖尺寸的功能後才可編輯）
高度	可調整貼圖高度（必須在勾選調整貼圖尺寸的功能後才可編輯）
旋轉	可旋轉貼圖紋理（必須在勾選調整貼圖尺寸的功能後才可編輯）（圖 4-73）（圖 4-74）

圖 4-73：貼圖旋轉前的材質效果

圖 4-74：貼圖旋轉後的材質效果

4.2.2 葉子類型

葉子的材質模組能將材質屬性改變成葉子，現實中的葉子因葉片半透明關係，重疊時先被太陽照射到的葉子會成影在下一片葉子上，當套用葉子模組時，Enscape 會將材質模擬成葉片半透明的感覺。（圖 4-7）（圖 4-76）（圖 4-77）（圖 4-78）

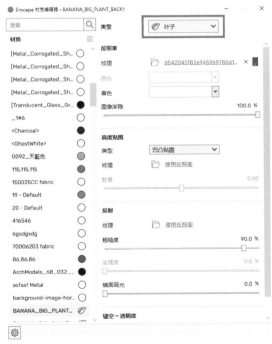

圖 4-76：現實中的葉子因葉片半透明關係，重疊時先被太陽照射到的葉子會成影在下一片葉子上

圖 4-75：Enscape 葉子類型的材質編輯介面

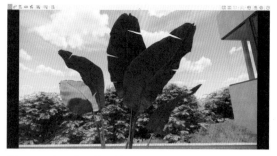

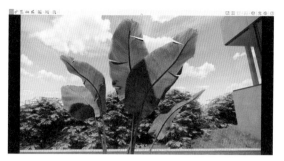

圖 4-77：套用葉子模組前　　　　　　　　　　　　圖 4-78：套用葉子模組後

類型	此區塊可選擇材質的類型模組，此章節選擇葉子類型模組
反照率	此區塊是有關葉子最表面顯示的相關設定
紋理	與通用類型材質的載入反照率貼圖功能相同，能透過此設定載入反照率貼圖（通常是 Diffuse 貼圖）
顏色	與通用類型材質的顏色功能相同，可更改葉子材質的顏色（必須在圖像漸隱值低於 100% 時才可調整成別的顏色）
著色	與通用類型材質的著色功能相同，在有反照率貼圖的狀態下，可對貼圖進行著色調整
圖像漸隱	與通用類型材質的圖像漸隱功能相同，在有反照率貼圖的狀態下，對貼圖顯示進行漸隱
高度貼圖	此區塊設定可調整葉子材質的凹凸程度
類型	可依需求選擇凹凸的類型
凹凸貼圖	與通用類型材質的凹凸貼圖功能相同，可配合 Bump 凹凸貼圖，對葉子材質進行凹凸調整
法線貼圖	與通用類型材質的法線貼圖功能相同，可配合 Normal map 法線貼圖，對葉子材質進行凹凸調整
置換貼圖	與通用類型材質的置換貼圖功能相同，置換貼圖類型，可配合 Displacement 置換貼圖，對葉子材質進行凹凸調整
紋理	與通用類型材質的載入凹凸貼圖功能相同，能透過此設定載入凹凸貼圖

使用反照率	如果手邊沒有適合的凹凸貼圖狀況下，也可以直接使用反照率貼圖來讓 Enscape 幫您製作凹凸貼圖，但效果比較有限 (材質必須有使用反照率貼圖才可使用此功能)
數量	可透過橫拉桿來調整凹凸的程度，中間為 0，往右為正數，往左為負數
反射	此區塊設定可調整葉子反射效果
紋理	與通用類型材質的載入粗糙度貼圖功能相同，能透過此設定載入粗糙度貼圖
粗糙度	能透過橫拉桿調整反射參數（必須沒有載入粗糙度貼圖的狀態下，才可被調整）
鏡面高光	可透過橫拉桿調整葉子的鏡面高光，也可用來調整反射光點的大小
鏤空 – 透明度	可針對葉子的鏤空透明度進行貼圖賦予（圖 4-79）（圖 4-80）（圖 4-81 ）（圖 4-82 ）

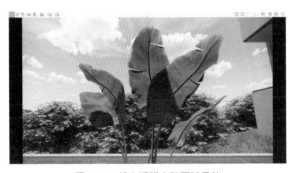

圖 4-79：鏤空透明度貼圖賦予前

圖 4-80：點擊載入鏤空透明度貼圖的按鈕

圖 4-81：載入鏤空透明度貼圖　　　　圖 4-82：鏤空透明度貼圖賦予後

4.2.3 地毯類型

地毯類型的材質模組能將材質屬性改變成地毯，渲染視窗會將該材質表現成地毯形體，並新增地毯相關的功能設定。（圖 4-83）（圖 4-84）（圖 4-85）

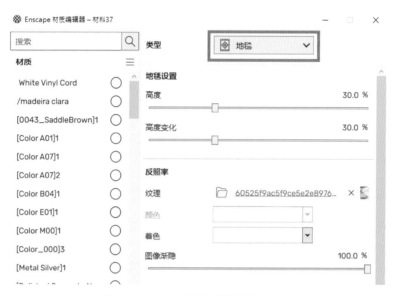

圖 4-83：Enscape 地毯類型的材質編輯介面

圖 4-84：地毯類型的材質模組套用前

圖 4-85：地毯類型的材質模組套用後

類型	此區塊可選擇材質的類型模組，此章節選擇地毯類型模組
地毯設定	此區塊是有關地毯形體變化的相關設定
高度	此設定可調整地毯的整體高度（圖 4-86）（圖 4-87）

圖 4-86：地毯高度設定為 0% 的材質效果

圖 4-87：地毯高度設定為 100% 的材質效果

高度變化 | 此設定可調整地毯的整體隨機高度變化（圖 4-88）（圖 4-89）

圖 4-88：地毯高度變化設定為 0% 的材質效果

圖 4-89：地毯高度變化設定為 100% 的材質效果

反照率 | 此區塊是有關地毯最表面顯示的相關設定

紋理 | 與通用類型材質的載入反照率貼圖功能相同，能透過此設定載入反照率貼圖，讓地毯顏色依照貼圖表現（通常是 Diffuse 貼圖）

顏色 | 與通用類型材質的顏色功能相同，可更改地毯材質的顏色（必須在圖像漸隱值低於 100% 時才可調整成別的顏色）

著色 | 與通用類型材質的著色功能相同，在有反照率貼圖的狀態下，可對貼圖進行著色調整

圖像漸隱 | 與通用類型材質的圖像漸隱功能相同，在有反照率貼圖的狀態下，對貼圖顯示進行漸隱

4.2.4 水類型

水的材質模組能將材質屬性改變成水，套用成水的材質會產生形變。（圖4-90）（圖4-91）（圖4-92）

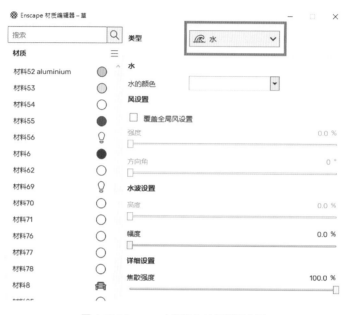

圖 4-90：Enscape 水類型的材質編輯介面

圖 4-91：水類型的材質模組套用前

圖 4-92：水類型的材質模組套用後

類型	此區塊可選擇材質的類型模組，此章節選擇水類型模組
水	此區塊是有關水形體變化的相關設定
水的顏色	此設定可調整水的顏色（圖4-93）

圖 4-93：水顏色設定為紅色後的效果

風設定 | 此區塊可調整風影響水的相關設定

覆蓋全局風設置 | 勾選此功能可對水材質套用視覺設置中風的設定

強度 | 此功能可調整風吹水面的強度（圖 4-94）（圖 4-95）

圖 4-94：風強度設定為 0% 的效果

圖 4-95：風強度設定為 100% 的效果

方位角 | 此功能可調整風吹水面的角度

水波設定 | 此區塊可調整水波相關的設定

高度 | 此功能可以調整水波的高度（圖 4-96）（圖 4-97）

圖 4-96：水波高度設定為 0% 的效果

圖 4-97：水波高度設定為 100% 的效果

幅度 ｜ 此功能可調整水波的幅度比例（圖 4-98）（圖 4-99）

圖 4-98：水波幅度比例設定為 0% 的效果

圖 4-99：水波比例設定為 100% 的效果

詳細設置 ｜ 此功能可調整水材質相關詳細設定

焦散強度 ｜ 此功能可調整水材質焦散強弱（圖 4-100）（圖 4-101）

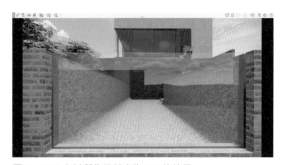

圖 4-100：水材質焦散設定為 0% 的效果

圖 4-101：水材質焦散設定為 100% 的效果

加入 掃描觀看線上教學

4.2.5 清漆類型

清漆類型的材質模組通常應用於高度反射的材質，例如車漆、鏡面，材質套用該模組後，彷彿上了一層亮光漆般。（圖 4-102）（圖 4-103）（圖 4-104）

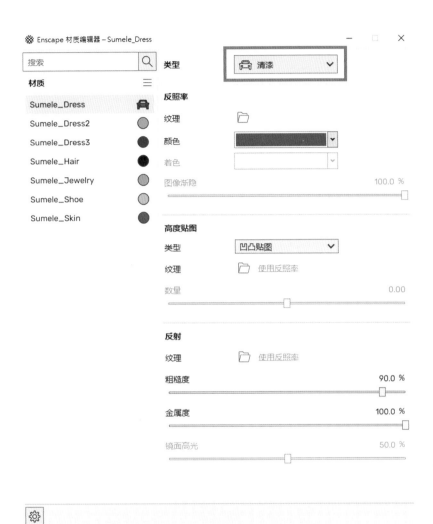

圖 4-102：Enscape 清漆類型的材質編輯介面

圖 4-103：清漆類型的材質模組套用前

圖 4-104：清漆類型的材質模組套用後

| 類型 | 此區塊可選擇材質的類型模組，此章節選擇清漆類型模組 |

| 反照率 | 此區塊是有關葉子最表面顯示的相關設定 |

| 紋理 | 與通用類型材質的載入反照率貼圖功能相同，能透過此設定載入反照率貼圖（通常是 Diffuse 貼圖） |

| 顏色 | 與通用類型材質的顏色功能相同，可更改清漆材質的顏色（必須在圖像漸隱值低於 100% 時才可調整成別的顏色） |

| 著色 | 與通用類型材質的著色功能相同，在有反照率貼圖的狀態下，可對貼圖進行著色調整 |

| 圖像漸隱 | 與通用類型材質的圖像漸隱功能相同，在有反照率貼圖的狀態下，對貼圖顯示進行漸隱 |

| 高度貼圖 | 此區塊設定可調整清漆材質的凹凸程度 |

| 類型 | 可依需求選擇凹凸的類型 |

| 凹凸貼圖 | 與通用類型材質的凹凸貼圖功能相同，可配合 Bump 凹凸貼圖，對清漆材質進行凹凸調整 |

| 法線貼圖 | 與通用類型材質的法線貼圖功能相同，可配合 Normal map 法線貼圖，對清漆材質進行凹凸調整 |

| 置換貼圖 | 與通用類型材質的置換貼圖功能相同，可配合 Displacement 置換貼圖，對清漆材質進行凹凸調整 |

| 紋理 | 與通用類型材質的載入凹凸貼圖功能相同，能透過此設定載入凹凸貼圖 |

| 使用反照率 | 如果手邊沒有適合的凹凸貼圖狀況下，也可以直接使用反照率貼圖來讓 Enscape 幫您製作凹凸貼圖，但效果比較有限（材質必須有使用反照率貼圖才可使用此功能） |

| 數量 | 可透過橫拉桿來調整凹凸的程度，中間為 0，往右為正數，往左為負數 |

| 反射 | 此區塊設定可調整清漆反射效果 |

| 紋理 | 與通用類型材質的載入粗糙度貼圖功能相同，能透過此設定載入粗糙度貼圖 |

粗糙度	能透過橫拉桿調整反射參數（必須沒有載入粗糙度貼圖的狀態下，才可被調整）
金屬度	與通用類型材質的金屬度功能相同，能透過橫拉桿調整清漆材質趨近於金屬效果的程度
鏡面高光	與通用類型材質的鏡面高光功能相同，可透過橫拉桿調整清漆的鏡面高光，也可用來調整反射光點的大小

4.2.6 自發光類型

自發光的材質模組能將材質屬性改變成自發光，在渲染視窗中，自發光的材質會有發光效果；需要注意的是，自發光屬性的材質雖能對渲染環境造成微弱的照明效果，但無法成為渲染的主要光源，多半用於發光體的效果表現（如鎢絲、燈管…等）。（圖 4-105）（圖 4-106）（圖 4-107）

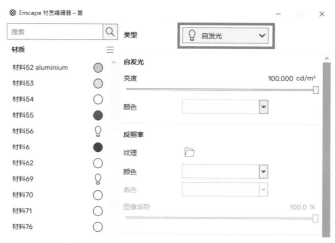

圖 4-105：Enscape 自發光類型的材質編輯介面

圖 4-106：自發光類型套用前的材質效果

圖 4-107：自發光類型套用後的材質效果，對渲染環境的照明影響有限

類型	此區塊可選擇材質的類型模組，此章節選擇自發光類型模組
自發光設定	此區塊是有關自發光亮度及顏色的相關設定
亮度	此設定可調整自發光的亮度（圖 4-108）（圖 4-109）

圖 4-108：自發光亮度設定為 1 的材質效果　　　　圖 4-109：自發光亮度設定為 100000 的材質效果

顏色	此設定可調整自發光的光源顏色（圖 4-110）

圖 4-110：將自發光顏色調整成紅色後的效果

反照率	此區塊是自發光材質的表面效果相關設定
顏色	此區塊的顏色設定，是指自發光散發出來的光顏色（圖 4-111）（圖 4-112）

圖 4-111：自發光散出顏色設定為白色的材質效果　　　　圖 4-112：自發光散出顏色設定為紅色的材質效果

4.2.7 草類型

草的材質模組能將材質屬性改變成草，跟地毯類型有些類似，也會在渲染視窗中，對材質產生形變，唯一不同的是形變的樣子。（圖 4-113）（圖 4-114）（圖 4-115）

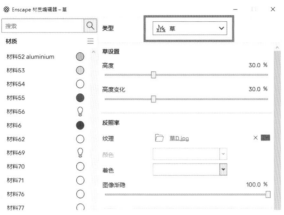

圖 4-113：Enscape 草類型的材質編輯介面

圖 4-114：草類型的材質模組套用前

圖 4-115：草類型的材質模組套用後

> **類型** ｜ 此區塊可選擇材質的類型模組，此章節選擇草類型模組
>
> **草設定** ｜ 此區塊是有關草形體變化的相關設定
>
> **高度** ｜ 此設定可調整草的整體高度（圖 4-116）（圖 4-117）

圖 4-116：草高度設定為 0% 的材質效果

圖 4-117：草高度設定為 100% 的材質效果

高度變化 | 此設定可調整草的整體隨機高度變化（圖 4-118）（圖 4-119）

圖 4-118：草高度變化設定為 0% 的材質效果　　　　圖 4-119：草高度變化設定為 100% 的材質效果

反照率 | 此區塊是有關草最表面顯示的相關設定

貼圖 | 能透過此設定載入反照率貼圖，讓草顏色依照貼圖表現（通常是 Diffuse 貼圖）
（圖 4-120）（圖 4-121）（圖 4-122）（圖 4-123）（圖 4-124）

圖 4-120：未載入反照率貼圖的草效果

圖 4-121：點擊載入反照率貼圖的按鈕

圖 4-122：載入反照率貼圖

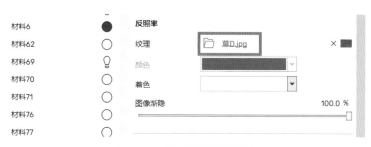

圖 4-123：載入反照率貼圖完成

圖 4-124：載入反照率貼圖的草效果

顏色	與通用類型材質的顏色功能相同，可更改草材質的顏色（必須在圖像漸隱值低於 100% 時才可調整成別的顏色）
著色	與通用類型材質的著色功能相同，在有反照率貼圖的狀態下，可對貼圖進行著色調整
圖像漸隱	與通用類型材質的圖像漸隱功能相同，在有反照率貼圖的狀態下，對貼圖顯示進行漸隱

介紹完 Enscape 的材質編輯器面板後，我們可以透過 Enscape 材質編輯器，來製作出一般常見的材質；以下將用 Enscape 材質編輯器示範材質作法（渲染材質參數及方法，只是給讀者指引方向，並非完全百分之百正確之答案，請依專案狀況調整，一切以畫面好看舒服為準）

4.3.1 清玻璃 / 有色玻璃 / 磨砂玻璃 / 水紋玻璃

玻璃是一種生活常見的材質，用於廚具、杯具…等，以下將教學如何製作清玻璃、有色玻璃、磨砂玻璃、水紋玻璃材質。（圖 4-124）

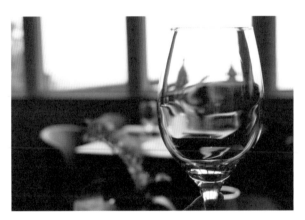

圖 4-124：現實中的玻璃

開啟材質編輯器面板，使用 Sketch Up 滴管工具，吸取需要賦予屬性的材質後，此時材質狀態應該為預設的參數。（圖 4-125）

圖 4-125：預設的渲染狀態

首先先教學如何製作清玻璃；清玻璃製作第一步：將材質類型調整成通用類型。（圖 4-126）

圖 4-126：將材質類型調整為通用類型

清玻璃製作第二步：不管材質基本色為何，都將顏色調整為白色。（圖 4-127）（圖 4-128）

圖 4-127：將材質基本色調整成白色

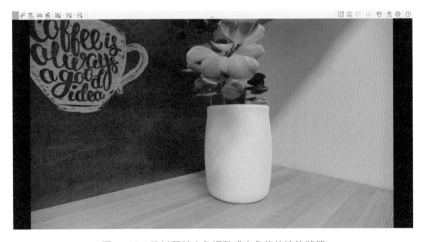

圖 4-128：將材質基本色調整成白色後的渲染狀態

清玻璃製作第三步：將反射區塊中的粗糙度調整為0%，使玻璃的反射效果出現。（圖4-129）（圖4-130）

圖4-129：將反射區塊中的粗糙度調整為0%

圖4-130：將反射區塊中的粗糙度調整為0%的渲染效果

清玻璃製作第四步：將透明度區塊中的類型調整為透射，使玻璃呈現透明效果。（圖4-131）（圖4-132）

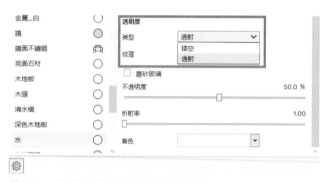

圖4-132：將透明度區塊中的類型調整為透射的渲染效果

圖4-131：將透明度區塊中的類型調整為透射

清玻璃製作第五步：將不透明度調整至0%。（圖4-133）（圖4-134）

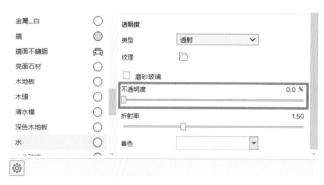

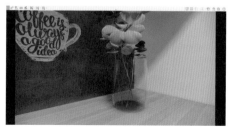

圖4-134：將不透明度調整至0%的渲染效果

圖4-133：將不透明度調整至0%

清玻璃製作第六步：如需調整玻璃厚度，可使用折射率功能進行調整。（圖 4-135）（圖 4-136）（圖 4-137）（圖 4-138）

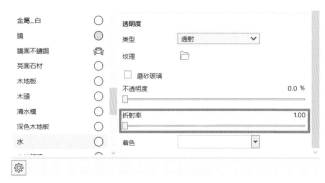

圖 4-136：將折射率調整至 1% 的渲染效果

圖 4-135：需要玻璃呈現較薄時，將折射率調整至 1%

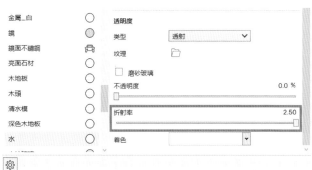

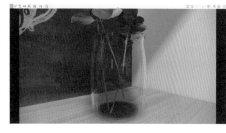

圖 4-138：將折射率調整至 2.5 的渲染效果

圖 4-137：需要玻璃呈現較厚時，將折射率調整至 2.5%

如此一來，清玻璃就調整好了；接下來將延伸教學製作有色玻璃。有色玻璃製作：只需要將著色調整成需要的顏色即可。（圖 4-139）（圖 4-140）

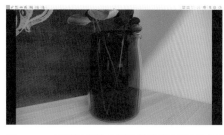

圖 4-140：將著色調整成想要的玻璃顏色渲染效果

圖 4-139：將著色調整成想要的玻璃顏色

有色玻璃製作完成；回到清玻璃製作完的步驟，延伸教學製作磨砂玻璃。磨砂玻璃製作第一步：將粗糙度參數依專案調整，建議不可低於 50%。（圖 4-141）

圖 4-141：將著粗糙度調整至 50%

磨砂玻璃製作第二步：將磨砂玻璃功能勾選。（圖 4-142）（圖 4-143）

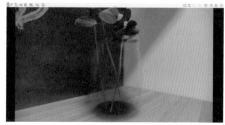

圖 4-143：將磨砂玻璃功能勾選的渲染效果

圖 4-142：將磨砂玻璃功能勾選

磨砂玻璃製作完成；回到清玻璃製作完的步驟，延伸教學製作水紋玻璃。水紋玻璃製作第一步：先找到適合的水波玻璃凹凸貼圖。（圖 4-144）

圖 4-144：水紋玻璃凹凸貼圖參考

水紋玻璃製作第二步：將水紋玻璃凹凸貼圖掛載進高度貼圖區塊中，並且依專案調整調整凹凸類型及程度。（圖 4-145）（圖 4-146）

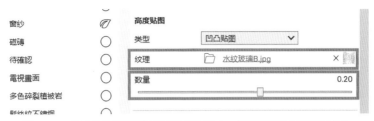

圖 4-145：將水紋玻璃掛載進高度貼圖區塊中，並且調整凹凸類型及程度

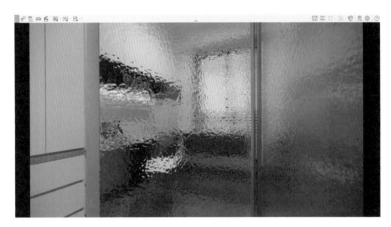

圖 4-146：將水紋玻璃掛載進高度圖區塊中的渲染效果

水紋玻璃製作第三步：如果覺得水紋玻璃凹凸貼圖，尺寸需要微調，可以點進貼圖，進入貼圖細項編輯，將尺寸依專案調整調整至理想尺寸。（圖 4-147）（圖 4-148）

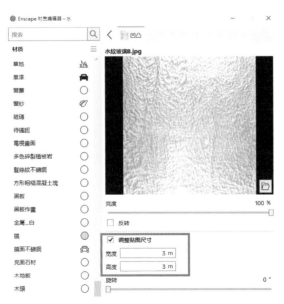

圖 4-147：調整貼圖細項，將尺寸調整

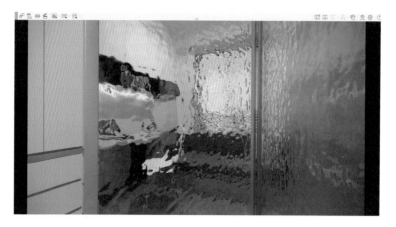

圖 4-148：調整後的渲染效果

4.3.2 鏡面

鏡面常出現在衛浴間或更衣間，以下將教學如何製作鏡面材質。（圖 4-149）

圖 4-149：現實中的鏡面

開啟材質編輯器面板，使用 Sketch Up 滴管工具，吸取需要賦予屬性的材質後，此時材質狀態應該為預設的參數。（圖 4-150）

圖 4-150：預設的渲染狀態

鏡面製作第一步：將材質類型調整成清漆類型。（圖 4-151）

圖 4-151：將材質類型調整為清漆類型

鏡面製作第二步：不管材質基本色為何，都將其調整為白色。（圖 4-152）（圖 4-153）

圖 4-152：將材質基本色調整成白色

圖 4-153：將材質基本色調整成白色後的渲染狀態

鏡面製作第三步：將反射區塊中的粗糙度調整為 0%，金屬程度調整至 100%，使鏡面的反射效果出現。（圖 4-154）（圖 4-155）

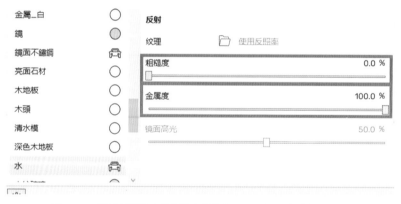

圖 4-154：將反射區塊中的粗糙度調整為 0%，金屬度調整至 100%

圖 4-155：將反射區塊中的粗糙度調整為 0% 的渲染效果，金屬度調整至 100%

4.3.3 鍍鈦金屬 / 鏽蝕金屬

鍍鈦金屬常常用在室內空間的修飾部分；鏽蝕金屬常用在一些特殊仿舊雕塑品…等，以下教學如何製作鍍鈦金屬及鏽蝕金屬。（圖 4-156）（圖 4-157）

圖 4-156：現實中的鍍鈦金屬

圖 4-157：現實中的鏽蝕金屬

開啟材質編輯器面板，使用 Sketch Up 滴管工具，吸取需要賦予屬性的材質後，此時材質狀態應該為預設的參數。（圖 4-158）

圖 4-158：預設的渲染狀態

首先先教學如何製作鍍鈦金屬；鍍鈦金屬製作第一步：將材質類型調整成通用類型。（圖 4-159）

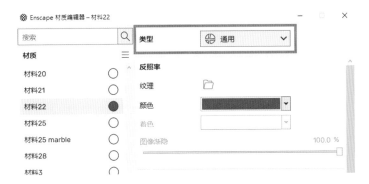

圖 4-159：將材質類型調整為通用類型

鍍鈦金屬製作第二步：將材質基本色調整成鍍鈦金屬的顏色，大多為玫瑰金、香檳金…等。（圖 4-160）（圖 4-161）

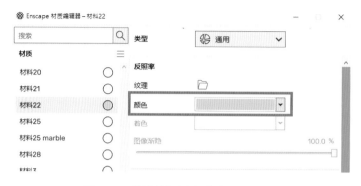

圖 4-160：將材質基本色調整成玫瑰金顏色

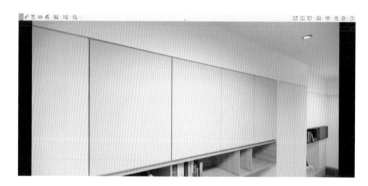

圖 4-161：將材質基本色調整成玫瑰金後的渲染狀態

鍍鈦金屬製作第三步：將反射區塊中的粗糙度依專案調整至適合參數，為什麼不是 0% 呢？因為鍍鈦金屬並不會像鏡面如此清晰的反射，所以增加適合的粗糙度，可以使鍍鈦金屬有反射效果，但不至於像鏡子般清晰；接下來將金屬程度依專案調整至適合參數，加強鏡面不鏽鋼的金屬質感。（圖 4-162）（圖 4-163）

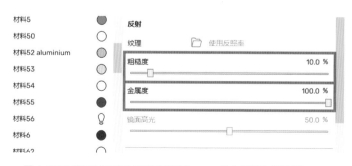

圖 4-162：將反射區塊的粗糙度調整為 10% 及金屬程度調整至 100%

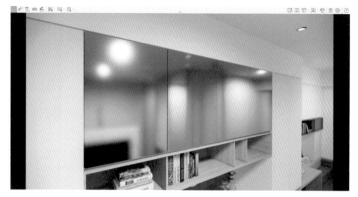

圖 4-163：將反射區塊的粗糙度調整為 10% 及金屬程度調整至 100% 的渲染效果

鍍鈦金屬製作完成；回到鍍鈦金屬第一步完成後（將材質類型調整至通用類型），延伸教學製作鏽蝕金屬。鏽蝕金屬製作第一步：先找到適合的鏽蝕金屬反照率貼圖及凹凸貼圖。（圖 4-164）（圖 4-165）

圖 4-164：鏽蝕金屬反照率貼圖參考

圖 4-165：鏽蝕金屬凹凸貼圖參考

鏽蝕金屬製作第二步：將鏽蝕金屬反照率貼圖掛載進反照率區塊中。（圖 4-166）（圖 4-167）

圖 4-166：將鏽蝕金屬反照率貼圖掛載進反照率區塊中

圖 4-167：將鏽蝕金屬反照率貼圖掛載進反照率區塊中的渲染效果

鏽蝕金屬製作第三步：將鏽蝕金屬凹凸貼圖掛載進高度貼圖區塊中，並且依專案調整適當的凹凸程度。（圖 4-168）（圖 4-169）

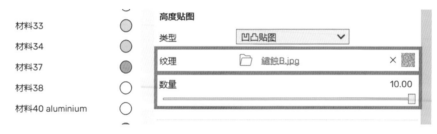

圖 4-168：將鏽蝕金屬凹凸貼圖掛載進高度貼圖區塊中，調整適合的凹凸程度

圖 4-169：將鏽蝕金屬凹凸貼圖掛載進高度貼圖區塊中的渲染效果

4.3.4 布料 / 窗紗

布料材質在生活中隨處可見，像是布質沙發、衣物…等；窗紗常用於遮擋窗外光線使用，以下將教學如何製作布料及窗紗材質。（圖 4-170）（圖 4-171）

圖 4-170：現實中的布料

圖 4-171：現實中的窗紗

開啟材質編輯器面板，使用 Sketch Up 滴管工具，吸取需要賦予屬性的材質後，此時材質狀態應該為預設的參數。（圖 4-172）

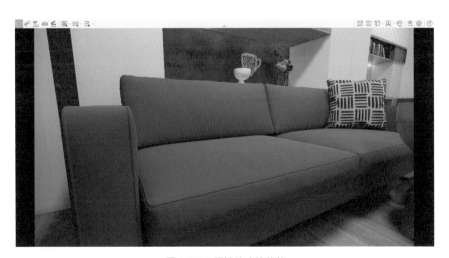

圖 4-172：預設的渲染狀態

首先先教學如何製作布料；布料製作第一步：將材質類型調整成通用類型。（圖 4-173）

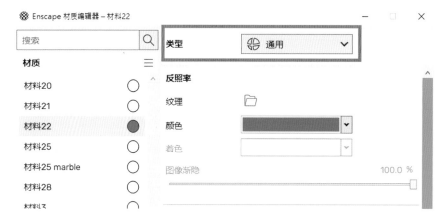

圖 4-173：將材質類型調整為通用類型

布料製作第二步：先找到適合的布料反照率貼圖及凹凸貼圖。（圖 4-174）（圖 4-175）

圖 4-174：布料反照率貼圖參考　　　　　圖 4-175：布料凹凸貼圖參考

布料製作第三步：將布料反照率貼圖掛載進反照率區塊中。（圖 4-176）（圖 4-177）

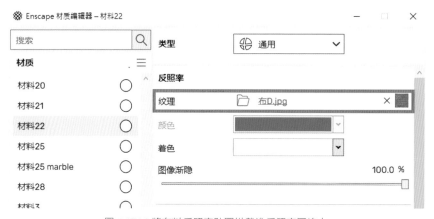

圖 4-176：將布料反照率貼圖掛載進反照率區塊中

圖 4-177：將布料反照率貼圖掛載進反照率區塊中的渲染效果

布料製作第四步：將布料凹凸貼圖掛載進高度貼圖區塊中，並且依專案調整適當的凹凸程度。（圖 4-178）（圖 4-179）

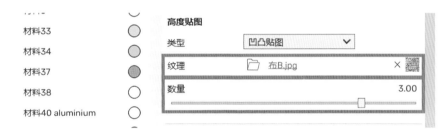

圖 4-178：將布料凹凸貼圖掛載進高度貼圖區塊中，並調整適合的凹凸程度

圖 4-179：將布料凹凸貼圖掛載進高度圖區塊中的渲染效果

布料製作完成；接下來教學製作窗紗。窗紗製作第一步：將材質類型調整成葉子類型，因窗紗與葉子類型模組類似，具有穿透屬性。（圖 4-180）

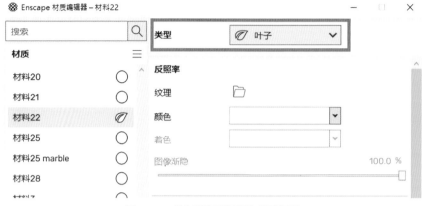

圖 4-180：將材質類型調整為葉子類型

窗紗製作第二步：將材質基本色調整成適合的窗紗顏色，本次示範調整為白色。（圖 4-181）

圖 4-181：將材質基本色調整成白色

圖 4-182：將材質基本色調整成白色後的渲染狀態

窗紗製作第三步：找到適合的窗紗鏤空透明度貼圖。

（圖 4-183）

圖 4-183：窗紗鏤空透明度貼圖參考

窗紗製作第四步：將窗紗鏤空透明度貼圖掛載進透明度區塊中。（圖 4-184）（圖 4-185）

圖 4-184：將窗紗鏤空透明度貼圖掛載進透明度區塊中

圖 4-185：將窗紗鏤空透明度貼圖掛載進透明度區塊中的渲染效果

4.3.5 木頭 / 木地板

木頭材質常用於家具或空間設計中；木地板常用於室內場景地坪，以下教學如何製作木頭及木地板。（圖 4-186）（圖 4-187）

圖 4-186：現實中的木地板 圖 4-187：現實中的木頭

開啟材質編輯器面板，使用 Sketch Up 滴管工具，吸取需要賦予屬性的材質後，此時材質狀態應該為預設的參數。（圖 4-188）

圖 4-188：預設的渲染狀態

木地板製作第一步：將材質類型調整成通用類型。（圖 4-189）

圖 4-189：將材質類型調整為通用類型

木地板製作第二步：先找到適合的木地板反照率貼圖及凹凸貼圖。（圖 4-190）（圖 4-191）

圖 4-190：木地板反照率貼圖參考

圖 4-191：木地板凹凸貼圖參考

木地板製作第三步：將木地板反照率貼圖掛載進反照率區塊中。（圖 4-192）（圖 4-193）

圖 4-192：將木地板反照率貼圖掛載進反照率區塊中

圖 4-193：將木地板反照率貼圖掛載進反照率區塊中的渲染效果

木地板製作第三步：將木地板凹凸貼圖掛載進高度貼圖區塊中，並且依專案調整適當的凹凸程度。
（圖 4-194）（圖 4-195）

圖 4-194：將木地板凹凸貼圖掛載進高度貼圖區塊中，並調整適合的凹凸程度

圖 4-195：將木地板凹凸貼圖掛載進高度貼圖區塊中的渲染效果

木地板製作完成；回到木地板第一步完成後（將材質類型調整至通用類型），延伸教學製作木頭材質。木頭製作第一步：先找到適合的木頭反照率貼圖及凹凸貼圖。（圖 4-196）（圖 4-197）

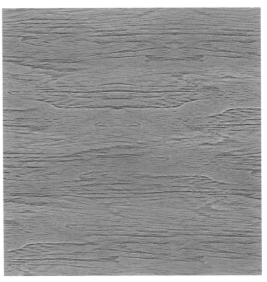

圖 4-196：木頭反照率貼圖參考

圖 4-197：木頭凹凸貼圖參考

木頭製作第二步：將木頭反照率貼圖掛載進反照率區塊中。（圖 4-198）（圖 4-199）

圖 4-198：將木頭反照率貼圖掛載進反照率區塊中

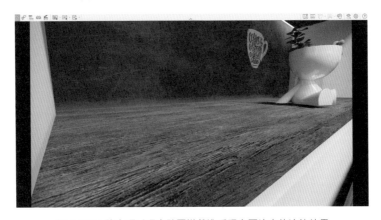

圖 4-199：將木頭反照率貼圖掛載進反照率區塊中的渲染效果

木頭製作第三步：將木頭凹凸貼圖掛載進高度圖區塊中，且因木頭的凹凸較明顯，因此需將凹凸模式依專案調整至置換貼圖。（圖 4-200）

圖 4-200：木頭凹凸貼圖掛載進高度貼圖區塊中，且因木頭的凹凸較明顯，
因此需將凹凸模式調整至置換貼圖

木頭製作第四步：依專案調整適當的凹凸程度。（圖 4-201）（圖 4-202）

圖 4-201：調整適當的凹凸程度

圖 4-202：調整後的渲染效果

4.3.6 磚牆

磁磚是工業風及建築外牆常用的材質，以下教學如何製作磚牆。（圖 4-203）

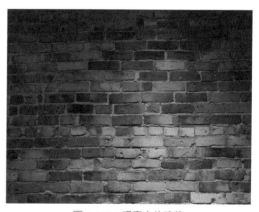

圖 4-203：現實中的磚牆

開啟材質編輯器面板，使用 Sketch Up 滴管工具，吸取需要賦予屬性的材質後，此時材質狀態應該為預設的參數。（圖 4-204）

圖 4-204：預設的渲染狀態

磚牆製作第一步：將材質類型調整成通用類型。（圖 4-205）

圖 4-205：將材質類型調整為通用類型

磚牆製作第二步：先找到適合的磚牆反照率貼圖及凹凸貼圖。（圖 4-206）（圖 4-207）

圖 4-206：磚牆反照率貼圖參考

圖 4-207：磚牆凹凸貼圖參考

磚牆製作第三步：將磚牆反照率貼圖掛載進反照率區塊中。（圖 4-208）（圖 4-209）

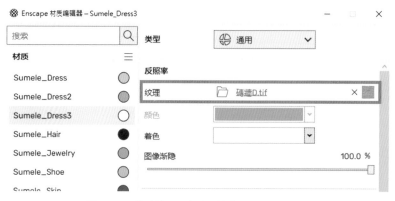

圖 4-208：將磚牆反照率貼圖掛載進反照率區塊中

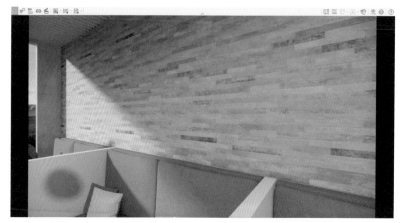

圖 4-209：將磚牆反照率貼圖掛載進反照率區塊中的渲染效果

磚牆製作第四步：將磚牆凹凸貼圖掛載進高度圖區塊中，且因磚牆的凹凸較明顯，因此需將凹凸模式依專案調整至置換貼圖。（圖 4-210）

圖 4-210：磚牆凹凸貼圖掛載進高度圖區塊中，且因磚牆的凹凸較明顯，
因此需將凹凸模式調整至置換貼圖

磚牆製作第五步：依專案調整適當的凹凸程度。（圖 4-211）（圖 4-212）

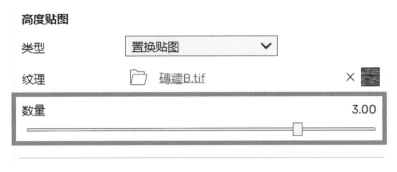

圖 4-211：調整適當的凹凸程度

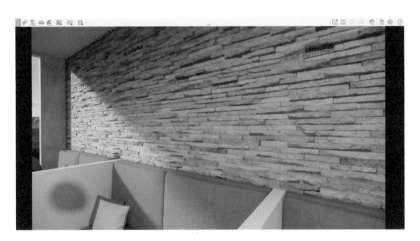

圖 4-212：調整後的渲染效果

4.3.7 玻璃上貼紙 / 黑板上塗鴉

室內設計場景中，某些設計巧思會運用到玻璃上貼紙或黑板上塗鴉，以下教學如何製作玻璃上塗鴉及黑板上塗鴉。（圖 4-213）（圖 4-214）

圖 4-213：現實中的玻璃上貼紙

圖 4-214：現實中的黑板上塗鴉

開啟材質編輯器面板，使用 Sketch Up 滴管工具，吸取需要賦予屬性的材質後，此時材質狀態應該為預設的參數。（圖 4-215）

圖 4-215：預設的渲染狀態

玻璃上貼紙製作第一步：將材質類型調整成通用類型。（圖 4-216）

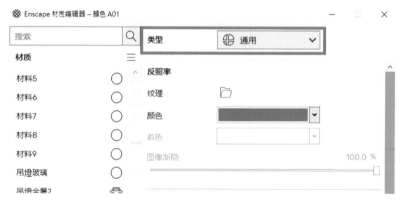
圖 4-216：將材質類型調整為通用類型

玻璃上貼紙製作第二步：先找到適合的玻璃上貼紙反照率貼圖。（注意此貼圖必須為帶有透明資訊的 PNG 類型貼圖）（圖 4-217）

圖 4-217：玻璃上貼紙反照率貼圖參考

玻璃上貼紙製作第三步：將玻璃上貼紙反照率貼圖掛載進反照率區塊中，此時因掛載的反照率貼圖帶有透明資訊，系統會主動產生 Alpha 通道貼圖，並詢問是否要使用，請按是；這時系統會掛載其反照率貼圖對應的 Alpha 通道貼圖。（圖 4-218）（圖 4-219）（圖 4-220）

圖 4-218：將玻璃上貼紙反照率貼圖掛載進反照率區塊中，系統詢問後按下是

圖 4-219：系統同步掛載相對應的 Alpha 通道貼圖

圖 4-220：將玻璃上貼紙反照率貼圖掛載進反照率區塊中的渲染效果

玻璃上貼紙製作完成；接下來教學製作黑板上塗鴉材質。黑板上塗鴉製作第一步：開啟材質編輯器面板，使用 Sketch Up 滴管工具，吸取黑板面後，此時材質狀態應該為預設的參數。（圖 4-221）

圖 4-221：預設的渲染狀態

黑板上塗鴉製作第二步：將材質類型調整成通用類型。（圖 4-222）

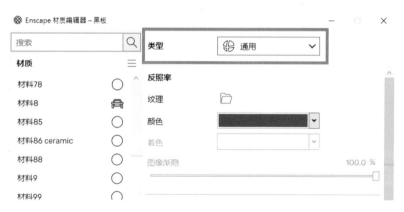

圖 4-222：將材質類型調整為通用類型

黑板上塗鴉製作第三步：找到適合的黑板反照率貼圖。（圖 4-223）

圖 4-223：黑板反照率貼圖參考

黑板上塗鴉製作第四步：將黑板反照率貼圖掛載進反照率區塊中。（圖 4-224）（圖 4-225）

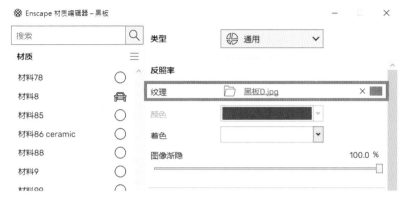

圖 4-224：將黑板反照率貼圖掛載進反照率區塊中

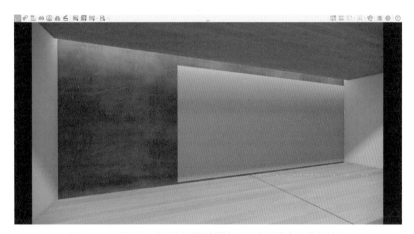

圖 4-225：將黑板反照率貼圖掛載進反照率區塊中的渲染效果

黑板上塗鴉製作第五步：開啟材質編輯器面板，使用 Sketch Up 滴管工具，吸取塗鴉面後，此時材質狀態應該為預設的參數。（圖 4-226）

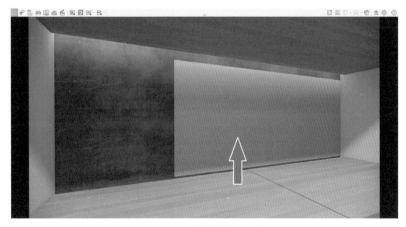

圖 4-226：預設的渲染狀態

黑板上塗鴉製作第六步：將材質類型調整成通用類型。（圖 4-227）

圖 4-227：將材質類型調整為通用類型

黑板上塗鴉製作第七步：找到適合的黑板上塗鴉
反照率貼圖（注意此貼圖必須為帶有透明資訊的
PNG 類型貼圖）（圖 4-228）

圖 4-228：黑板上塗鴉反照率貼圖參考

黑板上塗鴉製作第八步：將黑板上塗鴉反照率貼圖掛載進反照率區塊中，此時因掛載的反照率貼
圖帶有透明資訊，系統會主動產生 Alpha 通道貼圖，並詢問是否要使用，請按是；這時系統會掛
載其反照率貼圖對應的 Alpha 通道貼圖。（圖 4-229）（圖 4-230）（圖 4-231）

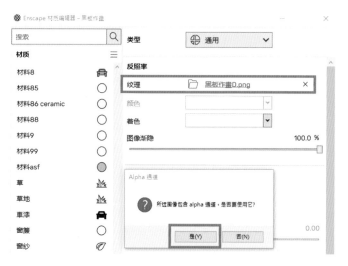

圖 4-229：將黑板上塗鴉反照率貼圖掛載進反照率區塊中，系統詢問後按下是

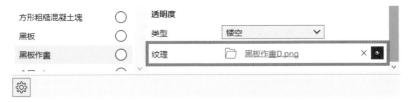

圖 4-230：系統同步掛載相對應的 Alpha 通道貼圖

圖 4-231：將黑板上塗鴉反照率貼圖掛載進反照率區塊中的渲染效果

4.3.8 影片動畫

Enscape 2.9 版本中新增了影片貼圖功能，影片貼圖正好可以使用在影片動畫的材質表現，讓電視螢幕或電腦設備有影片播放；雖然靜態渲染圖無法呈現影片播放效果，但如果輸出動畫或 EXE 獨立文件，就可以呈現效果。（圖 4-232）

圖 4-232：現實中的影片動畫

開啟材質編輯器面板,使用 Sketch Up 滴管工具,吸取需要賦予屬性的材質後,此時材質狀態應該為預設的參數。(圖 4-233)

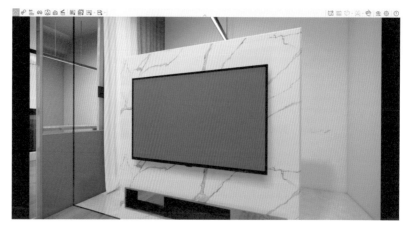

圖 4-233:預設的渲染狀態

影片動畫製作第一步:將材質類型調整成通用類型。(圖 4-234)

圖 4-234:將材質類型調整為通用類型

影片動畫製作第二步:先找到適合的影片動畫檔案。(注意此影片必須為 MP4 類型)(圖 4-235)

圖 4-235:影片動畫檔案參考

影片動畫製作第三步：將影片動畫檔案掛載進反照率區塊中。（圖 4-236）（圖 4-237）

圖 4-236：將影片動畫檔案掛載進反照率區塊中

圖 4-237：將影片動畫檔案掛載進反照率區塊中的渲染效果

加入 掃描觀看線上教學

CHAPTER

5

Enscape
光賦予

在學習渲染技術的道路上，光源也
是一門重要的學問；光是渲染畫面
中的雕刻師，擔綱營造畫面氛圍的
重任。

5.1　　　　　　　　　　　　　光的大方向分類

學習渲染佈光之前，必須先了解光的兩種大方向分類；分別是自然光源及人工光源。

5.1.1 自然光源

自然光源顧名思義就是自然環境中產生的光源；在渲染中，自然光源扮演著重要的空間氛圍打底
效果；自然光源處理的好，就能為渲染作品起一個很好的開頭。（圖 5-1）

圖 5-1：現實中的自然光源

5.1.2 人工光源

人工光源就是人工產物所產生的光，在渲染中具有可控性大及色溫可調整的優點。（圖 5-2）

圖 5-2：現實中的人工光源

了解光的大方向分類後，接下來將焦點拉回 Enscape，將帶領讀者學習 Enscape 的光物件及如何在專案中佈光。

在 Enscape 中，自然光源設定方法有兩種，一種是使用 Sketch Up 內建的陰影系統；另一種則是使用視覺設置中的 HDRI 天空盒。

5.2.1 使用 Sketch Up 陰影系統

Sketch Up 內建有一套完善的陰影系統，Enscape 可接收此陰影系統的資訊，並進行同步；透過調整時區、時間、日期，可達成不同的日照陰影狀態。（圖 5-3）（圖 5-4）（圖 5-5）

圖 5-3：Sketch Up 內建的陰影系統

圖 5-4：專案在 Sketch Up 的日照陰影狀態

圖 5-5：專案在 Sketch Up 的日照陰影狀態，並同步到 Enscape

加入 掃描觀看線上教學

5.2.2 使用 HDRI 天空盒

HDRI 天空盒檔案是另一種在渲染中產生自然光源的方法，此類檔案使用真實的 360 度相機，拍攝真實的場景而成。（圖 5-6）（圖 5-7）

圖 5-6：HDRI 天空盒實拍照片預覽

圖 5-7：HDRI 天空盒實拍照片預覽

其優點是載入渲染後，比內建陰影系統擁有更真實的光線色調，以下用兩張渲染圖來比較。（圖 5-8）（圖 5-9）

圖 5-8：使用 Sketch Up 內建陰影系統的渲染圖

圖 5-9：使用 HDRI 天空盒的渲染圖，擁有更自然的環境光色調

缺點是載入渲染時，因本身是照片，所以雲霧無法自由調整且地平線易有破綻。（圖 5-10）

圖 5-10：HDRI 天空盒檔案掛載至渲染中的地平線破綻

要如何將 HDRI 天空盒檔案掛載至渲染專案中呢？掛載 HDRI 天空盒第一步：開啟視覺設置，並切換到天空頁籤，將地平線來源切換到 Skybox。（圖 5-11）

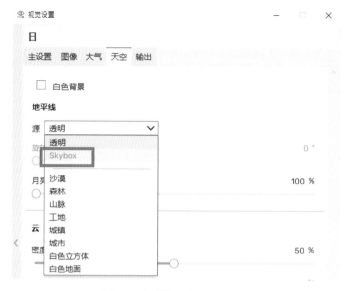

圖 5-11：視覺設置中的天空頁籤

掛載 HDRI 天空盒第二步：找到適合的 HDRI 天空盒檔案。（此類檔案通常為圖片檔或 HDR 檔）（圖 5-12）（圖 5-13）

圖 5-12：HDRI 天空盒圖片檔

圖 5-13：HDRI 天空盒 HDR 檔

掛載 HDRI 天空盒第三步：將 HDRI 檔案掛載進視覺設置中。（圖 5-14）

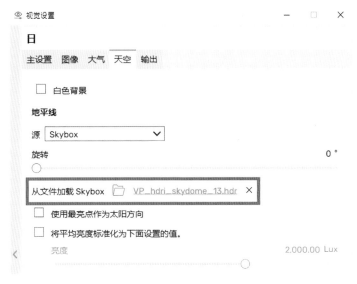

圖 5-14：掛載 HDRI 檔案至視覺設置中

掛載 HDRI 天空盒第四步：勾選使用最亮點作為太陽方向及將平均亮度標準化為下面設置的值，並把亮度提升。（圖 5-15）

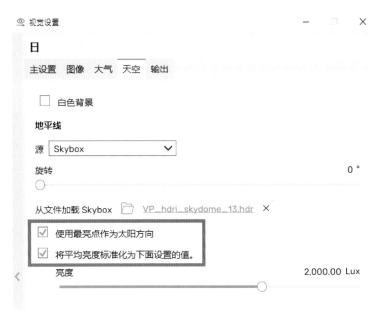

圖 5-15：勾選使用最亮點作為太陽方向及將平均亮度標準化為下面設置的值

掛載 HDRI 天空盒第五步：平均亮度預設為 2000，將其拉高至適合的參數。（圖 5-16）（圖 5-17）

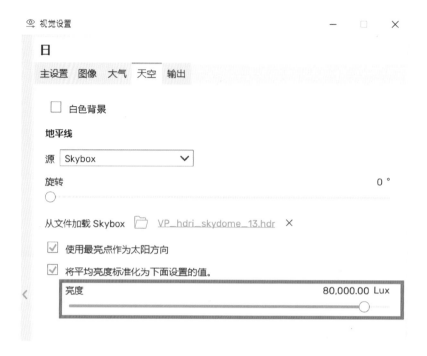

圖 5-16：將平均亮度拉高至適合的參數

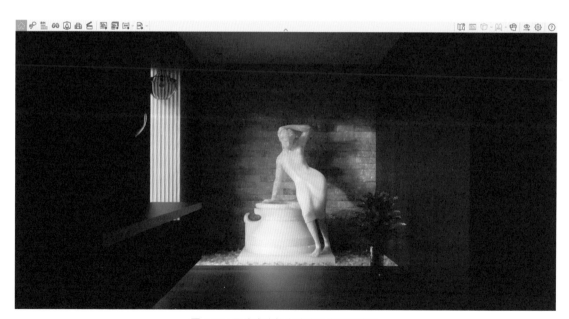

圖 5-17：平均亮度拉高後的日光陰影狀態

人工光源擔綱渲染畫面的氛圍添加劑，Enscape 光物件具有不顯示光源體的特性，可靈活運用在渲染中以下將帶領讀者了解人工光源的特性及放置方式。

5.3.1 球型燈

球型燈又稱點光源，是一種球狀的燈種，以自身光源物件為中心往四周發光；球形燈適合用在呈現玻璃球狀燈 。（圖 5-18）

圖 5-18：現實中的球型燈

球型燈放置第一步：點擊 Enscape 物件按鈕，叫出 Enscape 物件工具列，並點擊球形燈。（圖 5-19）

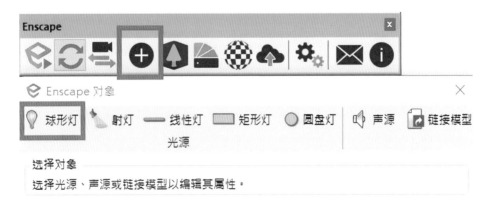

圖 5-19：點擊 Enscape 物件按鈕，叫出 Enscape 物件工具列，並點擊球形燈

球型燈放置第二步：指定球燈位置並點擊滑鼠左鍵兩下，將球型燈物件放置至 Sketch Up 畫面中的適合位置 。（圖 5-20）

圖 5-20：在 Sketch Up 中的球型燈物件

球型燈放置第三步：將球型燈依專案調整適合的發光強度及光源半徑。（圖 5-21）（圖 5-22）

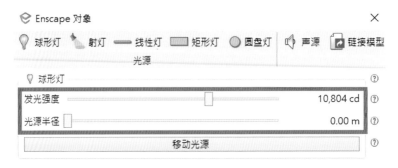

圖 5-21：調整適合的發光強度及光源半徑

圖 5-22：在 Enscape 中的球型燈

5.3.2 射燈及 IES

射燈是渲染中最常使用也最重要的燈種,因其可掛載 IES 光資訊檔案的特性,所以呈現的效果千變萬化;可直接照射需強調的主體上,也可局部打亮營造氣氛;現實中的軌道燈及投射燈就可以用此光物件來處理。(圖 5-23)

圖 5-23:現實中的射燈

射燈放置第一步:點擊 Enscape 物件按鈕,叫出 Enscape 物件工具列,並點擊射燈。(圖 5-24)

圖 5-24:點擊 Enscape 物件按鈕,叫出 Enscape 物件工具列,並點擊射燈

射燈放置第二步:建議先繪製一條參考線段,點擊線段上端指定射燈位置後往下端拖曳指定出照射方向,並再次點擊確認,將射燈物件放置至 Sketch Up 畫面中的適合位置。(圖 5-25)(圖 5-26)(圖 5-27)

圖 5-25：繪製參考線段

圖 5-26：點擊線段上端指定射燈位置後往下端拖曳指定出照射方向，並再次點擊確認

圖 5-27：在 Sketch Up 中的射燈

射燈放置第三步：將射燈依專案調整適合的發光強度及光束角度。（圖 5-28）（圖 5-29）

圖 5-28：調整適合的發光強度及光束角度

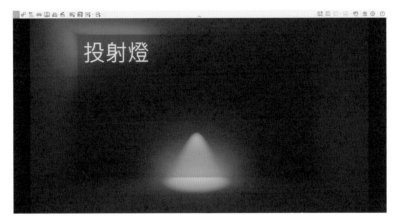

圖 5-29：在 Enscape 中的射燈

學習射燈放置後，接著講解射燈可掛載的 IES 光資訊檔案；IES 光資訊檔案是帶有光資訊的一種檔案，包含光形狀、光衰、強度等等資訊；當 Enscape 光物件掛載 IES 光資訊檔案後，將會依照 IES 所帶有的光資訊，呈現出不同的效果。（圖 5-30）

圖 5-30：掛載不同 IES 光資訊檔案的射燈

回到射燈放置第二步製作完後，延伸教學射燈掛載 IES 第一步：勾選加載 IES 配置文件，並指定選擇 IES 光資訊檔案。（圖 5-31）（圖 5-32）（圖 5-33）（圖 5-34）

圖 5-31：掛載 IES 光資訊檔案前

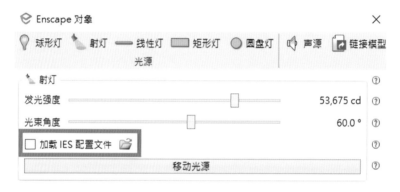

圖 5-32：勾選加載 IES 配置文件

圖 5-33：選擇 IES 光資訊檔案

圖 5-34：掛載 IES 光資訊檔案後

5.3.3 線性燈

線性燈是渲染中將光線型化的燈種，光感
較鋭利，通常使用在表現氣氛造型燈或間
接照明的時候。（圖 5-35）

圖 5-35：現實中的線性燈

線性燈放置第一步：點擊 Enscape 物件按鈕，叫出 Enscape 物件工具列，並點擊線性燈。（圖 5-36）

圖 5-36：點擊 Enscape 物件按鈕，叫出 Enscape 物件工具列，並點擊線性燈

線性燈放置第二步：指定線性燈位置並點擊滑鼠左鍵兩下，將線性燈物件放置至 Sketch Up 畫面中的適合位置 。（圖 5-37）

圖 5-37：在 Sketch Up 中的線性燈物件

線性燈放置第三步：將線性燈依專案調整適合的發光強度及長度。（圖 5-38）（圖 5-39）

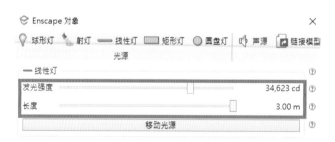

圖 5-38：調整適合的發光強度及長度

圖 5-39：在 Enscape 中的線性燈

5.3.4 矩形燈

矩形燈顧名思義就是矩形形狀的燈種，以正面為發光源向指定方向照射，其背面則不會發光；在渲染中多半用於使用間接照明及流明天花。（圖 5-40）

圖 5-40：現實中的流明天花

矩形燈放置第一步：點擊 Enscape 物件按鈕，叫出 Enscape 物件工具列，並點擊矩形燈。（圖 5-41）

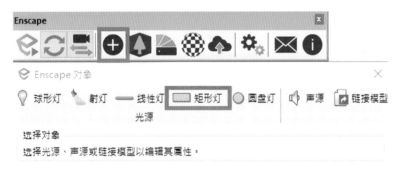

圖 5-41：點擊 Enscape 物件按鈕，叫出 Enscape 物件工具列，並點擊矩形燈

矩形燈放置第二步：建議先繪製一條參考線段，點擊線段上端指定矩形燈位置後往下端拖曳指定出照射方向，並再次點擊確認，將矩形燈物件放置至 Sketch Up 畫面中的適合位置。（圖 5-42）（圖 5-43）（圖 5-44）

圖 5-42：繪製參考線段

圖 5-43：點擊線段上端指定射燈位置後往下端拖曳指定出照射方向，並再次點擊確認

圖 5-44：在 Sketch Up 中的矩形燈

矩形燈放置第三步：將矩形燈依專案調整適合的發光強度及寬度長度。（圖 5-45）（圖 5-46）

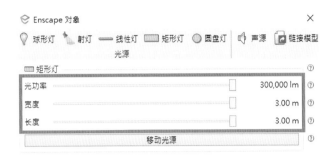

圖 5-45：調整適合的光功率及寬度長度

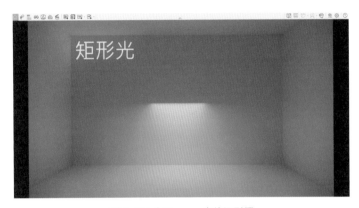

圖 5-46：在 Enscape 中的矩形燈

5.3.5 圓盤燈

圓盤燈是跟矩形燈類似的燈種，只差在形狀的不同；現實中的吸頂圓燈就可以用這種光物件處理。（圖 5-47）

圖 5-47：現實中的吸頂圓燈

圓盤燈放置第一步：點擊 Enscape 物件按鈕，叫出 Enscape 物件工具列，並點擊圓盤燈。（圖5-48）

圖 5-48：點擊 Enscape 物件按鈕，叫出 Enscape 物件工具列，並點擊圓盤燈

後往下端拖曳指定出照射方向，並再次點擊確認，將圓盤燈物件放置至 Sketch Up 畫面中的適合位置。（圖 5-49）（圖 5-50）（圖 5-51）

圖 5-49：繪製參考線段

圖 5-50：點擊線段上端指定射燈位置後往下端拖曳指定出照射方向，並再次點擊確認

圖 5-51：在 Sketch Up 中的圓盤燈

圓盤燈放置第三步：將圓形燈依專案調整適合的光功率及光源半徑。（圖 5-52）（圖 5-53）

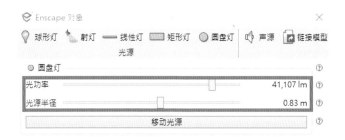

圖 5-52：調整適合的光功率及光源半徑

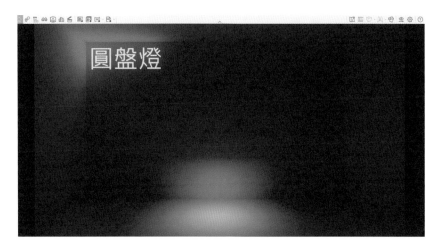

圖 5-53：在 Enscape 中的圓盤燈

5.3.6 自發光

在渲染中自發光雖然必須從材質編輯器製作，但其帶有微弱的照明效果特性，因此將其歸類在光的章節；特別注意的是，由於自發光影響渲染環境的程度很有限，切勿將自發光作為專案中的主體光；在渲染中常用在天花間照及發光體，例如鎢絲燈泡、崁燈燈點。（圖 5-54）

圖 5-54：現實中的鎢絲燈泡

自發光賦予第一步：開啟材質編輯器面板，使用 Sketch Up 滴管工具，吸取需要賦予自發光屬性的材質後，此時材質狀態應該為預設的參數。（圖 5-55）（圖 5-56）

圖 5-55：預設的渲染狀態

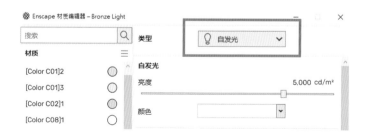

圖 5-56：將材質類型調整為自發光類型

156

自發光賦予第三步：依專案狀況將亮度調整成適合的參數，並賦予自發光顏色。（圖 5-57）（圖
5-58）

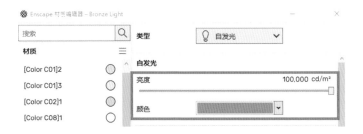

圖 5-57：將亮度調整成適合的參數，並賦予自發光顏色

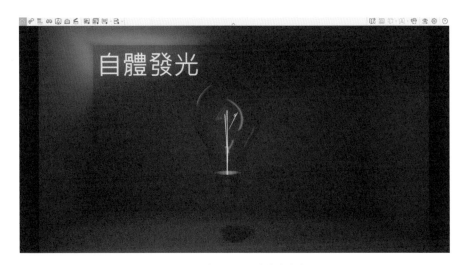

圖 5-58：在 Enscape 中的自發光

學習完 Enscape 中，光物件的介紹及放置方式後，接下來就是佈光了；在學習佈光之前，有幾項佈光的事項需要注意。

5.4.1 光物件設定唯一

使用 Enscape 進行光物件複製時，Enscape 會自動將光物件設定成元件；元件的概念就是，只要修改元件組中其中一個物件，其他被複製出來的元件組光物件就會一起被編輯，為了避免已經調整好的光元件被牽連誤動，因此正常狀況來説，應將透過複製產生的光物件設定唯一。（圖 5-59）

圖 5-59：光物件設定唯一

5.4.2 避免天花產生奇怪光點

使用射燈進行佈光時，光物件太靠近天花板會產生奇怪光點，因此在佈光時，光物件應與天花板相隔適當距離，即可避免。（圖 5-60）（圖 5-61）（圖 5-62）

圖 5-60：光物件距離天花過近

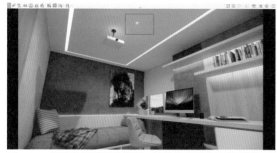

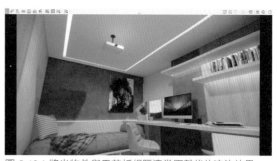

圖 5-61：光物件距離天花過近，渲染時會產生奇怪光點　　圖 5-62：將光物件與天花板相隔適當距離後的渲染效果，無產生奇怪光點

5.4.3 避免太銳利的光弧

使用射燈進行佈光時，常常會在空間牆上留下太銳利的光弧，這是因為光物件距離牆壁太近了，應將射燈光物件與牆壁相隔適當距離。（圖 5-63）（圖 5-64）（圖 5-65）

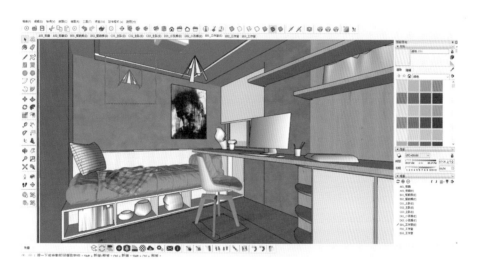

圖 5-63：光物件距離牆壁過近

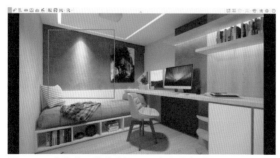

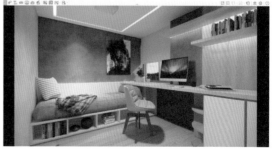

圖 5-64：光物件距離牆壁過近，渲染時光弧太銳利　　圖 5-65：將光物件與牆壁相隔適當距離後的渲染效果，光弧比較自然

佈光是渲染中最難的一門學問，如何將光感處理的柔和？如何將光物件放置到精準的位置？如何快速決定最適合的光物件來處理專案？以上狀況都是必須靠經驗累積的；初學者常常會不知如何下手，導致手忙腳亂，別灰心，以下將帶領讀者學習佈光時，如何快速上手的幾個步驟。

5.5.1 正確的日照方位及 Solar North 外掛應用

當室內設計專案正在進行時，我們會帶著丈量工具去業主的案場進行測繪，建議可利用去案場測繪的機會對案場進行方位測量，此舉可以幫助在進行渲染時，更能準確的將現況日照角度還原於渲染中。（圖 5-66）（圖 5-67）

圖 5-66：方位測量

圖 5-67：現實中日照從窗外進入

如何將專案模型調整至正確的方位呢？我們可以利用 Sketch Up 的免費外掛 Solar North 來進行處理；Solar North 是一套由 Sketch Up 開發的外掛，主要能針對專案模型進行強制調整方位，而且支持可隨時更改方位的功能，不管是建完模後才知道方位，或是建模前就知道方位，都可以迎刃而解。（圖 5-68）

圖 5-68：Solar North 外掛

Solar North 外掛應用第一步：點擊 Sketch Up 上方功能列的延伸程式，再點擊 Extension
Warehouse，並進入 Sketch Up 外掛下載平台。（圖 5-69）（圖 5-70）

圖 5-69：點擊 Sketch Up 上方功能列的延伸程式，再點擊 Extension Warehouse 進入 Sketch Up 外掛下載平台

圖 5-70：Sketch Up 外掛下載平台

Solar North 外掛應用第二步：從上方搜尋欄位搜尋 Solar North，並按下放大鏡進行搜尋，搜尋完後可以看到 Solar North。（圖 5-71）（圖 5-72）

圖 5-71：搜尋 Solar North 外掛

圖 5-72：找到 Solar North 外掛

Solar North 外掛應用第三步：點擊 Solar North 後，再點擊 Sign in to continue 進行登入，可使用 Google 會員進行登入。（圖 5-73）（圖 5-74）

圖 5-73：點擊 Sign in to continue

圖 5-74：登入會員

Solar North 外掛應用第四步：登入後即可點擊 Install 進行安裝外掛，並點是繼續安裝，安裝成功後會跳出通知視窗。（圖 5-75）（圖 5-76）

圖 5-76：安裝成功

圖 5-75：登入會員

Solar North 外掛應用第五步：Solar North 共有三個功能按鈕，由左到右依序是，顯示指北針、設定指北針方向、輸入指北針角度；按下顯示指北針的按鈕，會顯示橘線指向北方位置 。（圖 5-77）（圖 5-78）

圖 5-77：顯示指北針、設定指北針方向、輸入指北針角度

圖 5-78：按下顯示指北針按鈕，會顯示橘線指向目前專案模型的北方位置

Solar North 外掛應用第六步：按下設定指北針方向，會顯示十字圓規，將十字圓規對齊橘線中心點並點擊，即可自由編輯北方位置。（圖 5-79）

圖 5-79：按下設定指北針方向，會顯示十字圓規，將十字圓規對齊橘線中心點並點擊，即可自由編輯北方位置

Solar North 外掛應用第七步：按下輸入指北針角度即可自行輸入指北角度。（圖 5-80）

圖 5-80：按下輸入指北針角度即可自行輸入指北角度

加入 掃描觀看線上教學

有了 Solar North 外掛的幫忙，就可以調整出正確的專案方位了；調整完正確的專案方位後，就可以利用 Sketch Up 內建的陰影系統和 Enscape 視覺設置中的大氣頁籤設定，來設定日照角度及亮度；請依照專案狀況調整至最適合的日光。（圖 5-81）（圖 5-82）（圖 5-83）（圖 5-84）

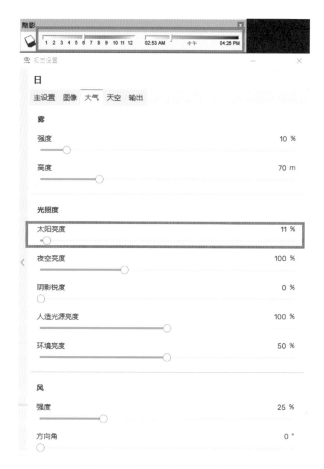

圖 5-81：將 Sketch Up 內建的陰影系統設定成適合參數

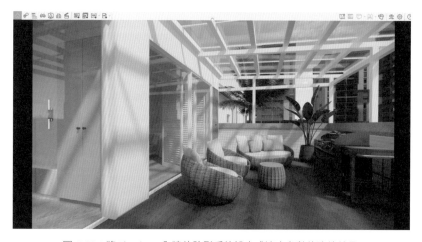

圖 5-82：將 Sketch Up 內建的陰影系統設定成適合參數的渲染效果

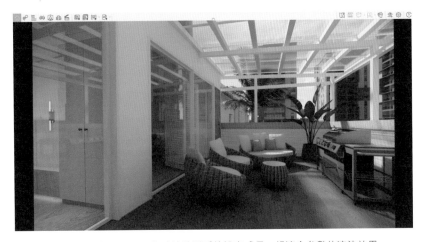

陰影

日

主设置　图像　大气　天空　输出

雾

强度　　　　　　　　　　　　　　　10 %

高度　　　　　　　　　　　　　　　70 m

光照度

太阳亮度　　　　　　　　　　　　　30 %

夜空亮度　　　　　　　　　　　　　100 %

阴影锐度　　　　　　　　　　　　　0 %

人造光源亮度　　　　　　　　　　　100 %

环境亮度　　　　　　　　　　　　　50 %

风

强度　　　　　　　　　　　　　　　25 %

方向角　　　　　　　　　　　　　　0 °

圖 5-83：將 Sketch Up 內建的陰影系統設定成另一組適合參數

圖 5-84：將 Sketch Up 內建的陰影系統設定成另一組適合參數的渲染效果

5.5.2 整體提高亮度

調整完舒服且滿意的日照後，由於專案空間過暗，導致無法判斷細節，因此可以先使用光元件把空間整體提高亮度，來幫助判斷模型、材質是否需要修改調整，此舉動類似工地案場的臨時照明。（圖 5-85）（圖 5-86）（圖 5-87）

圖 5-85：整體提高亮度前

圖 5-86：使用光物件來提高空間亮度

圖 5-87：整體提高亮度後

5.5.3 燈點上自發光

接下來將專案中的燈具光源體添加自發光屬性。（圖 5-88）（圖 5-89）（圖 5-90）

圖 5-88：此室內案例中的燈具光源位置

圖 5-89：燈具光源體處理前

圖 5-90：燈具光源體處理後

5.5.4 哪裡有光 哪裡打光

光源體賦予自發光後，可以從專案中有燈的地方開始處理，把專案中有燈具的地方都進行佈光處理。（圖 5-91）（圖 5-92）（圖 5-93）

圖 5-91：此室內案例中的燈具位置

圖 5-92：哪裡有光哪裡打光佈燈前

圖 5-93：哪裡有光哪裡打光佈燈後

5.5.5 捨多求少 主次分明

佈光進行到此步驟，因光源疊加的關係，會發現專案通常會過亮或層次平淡；此時可嘗試分析目前空間光感狀況，將覆蓋範圍重複的光源移除來創造光層次。（圖 5-94）（圖 5-95）（圖 5-96）

圖 5-94：目前的光感過亮且層次平淡

圖 5-95：將覆蓋範圍重複的光源移除，並將光源移置中間

圖 5-96：調整後，明暗明顯許多，光感層次增加不少

5.5.6 強調重點 點綴就好

處理好光感層次後，可再增加較不影響針對畫面的氣氛光源，針對想點綴或強調的地方處理，也可以增加氣氛燈設計。（圖 5-97）（圖 5-98）（圖 5-99）（圖 5-100）

圖 5-97：右邊花瓶區感覺太暗了，可對
其打光進行氣氛強調

圖 5-98：右邊花瓶區打氣氛光後，凸顯了花瓶的立體感

圖 5-99：想針對紅線區域增加氣氛燈條設計

圖 5-100：增加氣氛燈條設計效果

5.5.7 層次補光

畫面中還有一些過暗且死黑的地方，可以透過鏡頭外補光將死黑的地方補出層次。（圖 5-101）（圖 5-102）（圖 5-103）

圖 5-101：紅圈的地方有些過暗

圖 5-102：利用光物件將兩側過暗的區域進行補光

圖 5-103：利用光物件將兩側過暗的區域進行補光後的渲染效果

CHAPTER

6

場景系統

說到場景系統，Enscape 與 Sketch Up
充分展現了強大相容性；Enscape 與
Sketch Up 的場景標籤是同步且共
存，大大提升了操作便利性。

在建立場景之前，先透露幾個構圖小技巧。

6.1.1 垂直線平行對齊

抓角度時，如果心裡還沒有想法，可以先試著將畫面中的垂直線平行對齊；以下面渲染圖為例，進行比較。（圖 6-1）（圖 6-2）

圖 6-1：垂直平行對齊前，因垂直線無平行對齊，會使觀看者感到構圖失衡

圖 6-2：垂直平行對齊後，因垂直線平行對齊，使觀看者感到比例平衡舒服

6.1.2 不要過度廣角

在構圖時，可以透過 Sketch Up 鏡頭工具列中的縮放工具來調整廣角；使用廣角雖然能使空間有變大的感覺，但過度的廣角會導致畫面失真變形；建議廣角參數設定在 35 ～ 60 之間最為洽當。（圖 6-3）（圖 6-4）

圖 6-3：Sketch Up 中的縮放工具

圖 6-4：過度廣角會使畫面失真變形

建立場景的功用在於，將喜歡的場景畫面存檔，就不怕動到或關閉檔案後遺失場景；建立場景的方式有兩種，分別是從 Sketch Up 建立場景及從 Enscape 建立場景；建立場景後的場景標籤，不管是從哪個方式建立，都是相互通用且同步的。

6.2.1 Sketch Up 建立場景

畫面構圖調整好後，可使用 Sketch Up 建立場景；點擊最右邊預設面板中的場景面板來新增場景；新增場景後，會在場景面板增加一個新場景，也會在工作區上方增加一個場景標籤。（圖6-5）（圖6-6）

圖 6-5：透過預設面板中的場景面板來新增場景

圖 6-6：新增場景後，會在場景面板及工作區上方增加場景標籤

6.2.2 Enscape 建立場景

畫面構圖調整好後，可使用 Enscape 建立場景；在 Enscape 渲染視窗中點擊視圖管理開啟視圖管理面板，並點擊創建視圖；此時會出現創建視圖的視窗，點擊創建即可；創建後會在視圖管理視窗中看到剛剛所創建的場景。（圖 6-7）（圖 6-8）（圖 6-9）

圖 6-7：在 Enscape 渲染視窗中開啟視圖管理，並點擊創建視圖

圖 6-8：在創建視圖視窗點擊創建

圖 6-9：創建後的視圖會出現在視圖管理面板中

CHAPTER

7

Enscape
官方素材庫

Enscape 內建的素材庫很強大，除了
種類多以外，還有專屬的代理優化
能減少檔案負擔；以下將介紹官方
素材庫有兩種模式用法。

7.1　從 Sketch Up 使用官方素材庫

一般狀況我們會從 Sketch Up 來使用官方素材庫。從 Sketch Up 使用官方素材庫第一步：從 Enscape 工具列中點擊素材庫按鈕，此時會跳出素材庫面板。（圖 7-1）（圖 7-2）

圖 7-1：從 Enscape 工具列中點擊素材庫按鈕

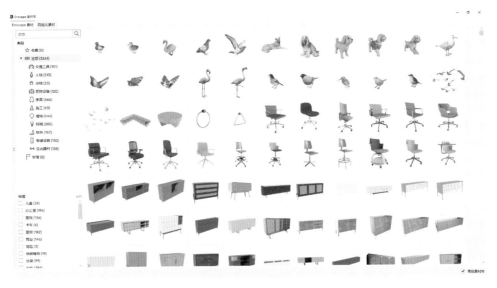

圖 7-2：素材庫面板

從 Sketch Up 使用官方素材庫第二步：從素材庫面板挑選適合場景的素材物件，放置場景中；Enscape 素材物件在 Sketch Up 顯示為白色黏土形狀；在 Enscape 則顯示模型原本樣子。（圖 7-3）（圖 7-4）

圖 7-3：Enscape 素材物件在 Sketch Up 顯示為白色黏土形狀

圖 7-4：在 Enscape 顯示為模型原本樣子

7.2　從 Enscape 使用官方素材庫

Enscape 在 3.2 版本時，更新了能在渲染視窗使用官方素材庫。從 Enscape 使用官方素材庫第一步：
點擊渲染視窗左上工具列的素材庫按鈕，此時左邊會跳出素材庫面板。（圖 7-5）（圖 7-6）

圖 7-5：點擊渲染視窗左上工具列的素材庫按鈕

圖 7-6：點擊渲染視窗左上工具列的素材庫按鈕

從 Enscape 使用官方素材庫第二步：從素材庫面板挑選適合場景的素材物件，放置 Enscape 渲染視窗場景中；此時會發現 Enscape 渲染視窗的素材物件是白色黏土形狀。（圖 7-7）

圖 7-7：放置適合的素材物件

從 Enscape 使用官方素材庫第三步：按下右下應用更改才算完成放置，Sketch Up 此時也會同步放置素材物件。（圖 7-8）（圖 7-9）（圖 7-10）

圖 7-8：按下應用更改

圖 7-9：放置適合的素材物件

圖 7-10：此時 Sketch Up 也同步放置素材物件

從 Enscape 放置素材物件，還可以使用大量放置的功能；遇到需要大量放置的狀況，可節省大量時間。使用大量放置功能第一步：點擊素材庫面板最左邊的多個素材放置按鈕；此時會下方會跳出多個素材放置面板。（圖 7-11）（圖 7-12）

圖 7-11：點擊多個素材放置按鈕

圖 7-12：多個素材放置面板

使用大量放置功能第二步：在多個素材放置面板左邊挑選一個適合的放置範圍規則，可選擇矩形、圓形、依材質；還可以調整範圍寬度。（圖 7-13）（圖 7-14）（圖 7-15）

圖 7-13：矩形放置規則

圖 7-14：圓形放置規則

圖 7-15：依材質放置規則

使用大量放置功能第三步：從素材庫複選適合放置的模型。（圖 7-16）

圖 7-16：從素材庫複選適合放置的模型

使用大量放置功能第四步：可針對專案需求調整分佈密度
及分佈規則；勾選隨機旋轉則可使素材自體旋轉。（圖 7-17）
（圖 7-18）（圖 7-19）

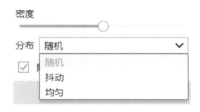

圖 7-17：可調整分佈密度及分佈規則

圖 7-18：密度調整至最密的效果

圖 7-19：取消隨機旋轉，素材則都面向同一方向

使用大量放置功能第五步：如果想預覽目前的素材擺放效果，可以勾選預覽選定區域；如果不滿意的話，可以點擊重新生成，Enscape 會隨機再分佈一次素材。（圖 7-20）（圖 7-21）

圖 7-20：勾選預覽選定區域可以預覽目前的素材擺放效果

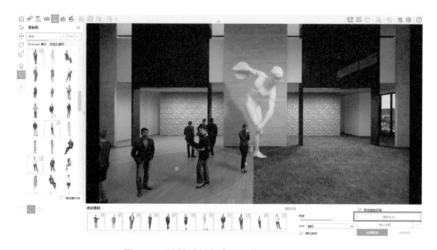

圖 7-21：點擊重新生成可隨機再分佈一次

使用大量放置功能第六步：確定要放置時，需點擊確定放置和應用更改，才算完成大量放置。（圖
7-22）

✓ 预览选定区域

重新生成

确认放置 ✕

应用更改 全部放弃

圖 7-22：確定要放置時，需點擊確定放置和應用更改

CHAPTER

8

Enscape
成果輸出

經過再多努力，總要有個輸出成果；

Enscape 擁有多樣輸出成品，可配合

專案需求輸出；接下來將帶領各位

將專案輸出成各種成品。

靜態渲染圖輸出是任何渲染軟體中最基本也使用最廣泛的輸出成品，對於 Enscape 來說也不例外；輸出靜態渲染圖之前，要先針對視覺設置進行設定；靜態渲染圖輸出第一步：建議將分辨率至少設定為 Ultra HD（4K）。（圖 8-1）

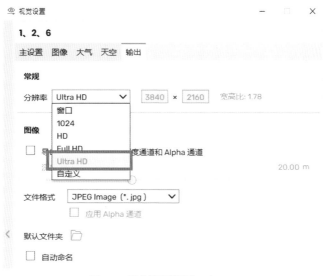

圖 8-1：將分辨率設定為 Ultra HD

靜態渲染圖輸出第二步：依照需求將文件格式設定。（圖 8-2）

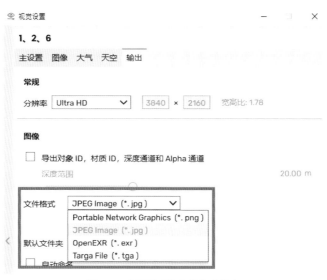

圖 8-2：依照需求將文件格式設定

靜態渲染圖輸出第三步：前置設定完成後，就可以將靜態渲染圖輸出了；點擊渲染視窗左上角屏幕截圖按鈕後，指定渲染圖存檔位置，就可以產出精美的靜態渲染圖。（圖 8-3）（圖 8-4）（圖 8-5）

圖 8-3：點擊屏幕截圖按鈕

圖 8-4：指定渲染圖存檔位置

圖 8-5：靜態渲染圖

全景渲染圖在渲染產品中，扮演著舉足輕重的角色；有別於靜態渲染圖，全景渲染圖提供了 360 度環景的功能，可讓觀看者不再限於靜止畫面中，可定點隨意觀看空間；全景渲染圖曾在渲染界中掀起不小的風潮；Enscape 除了可產出單一全景圖以外，還可針對 Google Cardboard 裝置生產全景圖。（圖 8-6）（圖 8-7）

圖 8-6：Enscape 除了可產出全景圖，也可針對 Google Cardboard 裝置生產

圖 8-7：Google Cardboard 裝置

輸出全景渲染圖之前，要先針對視覺設置進行設定；建議將全景圖分辨率設定為正常，正常選項的畫質是 4000x8000 像素，已經相當足夠了。（圖 8-8）

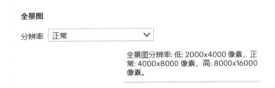

圖 8-8：將全景圖分辨率設定為正常

全景渲染圖輸出第一步：點擊渲染視窗左上角單一全景圖按鈕，稍微等待輸出時間即可完成全景渲染圖輸出。（圖 8-9）（圖 8-10）

圖 8-9：點擊渲染視窗左上角單一全景圖按鈕

圖 8-10：等待全景渲染圖輸出

全景渲染圖輸出第二步：此時會發現找不到輸出後的全景渲染圖；點擊 Enscape 工具列中的上傳
管理，會發現剛剛輸出的全景渲染圖在上傳管理面板中。（圖 8-11）

圖 8-11：在上傳管理面板中看到剛剛輸出的全景渲染圖

全景渲染圖輸出第三步：點擊全景渲染圖左下角的保存為文件即可將此圖下載至電腦中。（圖
8-12）（圖 8-13）

圖 8-12：可將全景渲染圖進行保存

圖 8-13：保存後的全景渲染圖

全景渲染圖輸出第四步：如果需要將全景渲染圖導出成網頁或 QR Code，必須點擊上傳按鈕。（圖 8-14）（圖 8-15）

圖 8-14：點擊上傳按鈕

圖 8-15：等待上傳

全景渲染圖輸出第五步：點擊三個點的圖標，即可看到導出成網頁瀏覽、QR Code 等選項。（圖 8-16）（圖 8-17）（圖 8-18）

圖 8-16：點擊三個點的圖標，即可看到導出網路瀏覽及 QR Code

圖 8-17：網路瀏覽

圖 8-18：導出的專案 QR Code

Enscape 最特別且強力的渲染產品，就是 EXE 獨立文件；EXE 獨立文件觀看者無須額外安裝任何軟體，包含連 Enscape 都無須安裝，基本上只要有 Windows 系統的電腦就可以使用此遊走檔。

EXE 獨立文件輸出第一步：點擊 EXE 獨立文件輸出，指定存檔路徑，稍等輸出完畢即可。（圖 8-19）（圖 8-20）（圖 8-21）

圖 8-19：點擊 EXE 獨立文件輸出

圖 8-20：指定存檔路徑

圖 8-21：等待輸出完畢

EXE獨立文件輸出第二步：輸出後的EXE獨立文件，直接點擊開啟，等待開啟後就可以使用了。（圖8-22）（圖 8-23）

圖 8-22：點擊 EXE 獨立文件開啟

圖 8-23：EXE 獨立文件介面

加入 掃描觀看線上教學

CHAPTER
9

Enscape
動畫

Enscape 是一套麻雀雖小五臟俱全的
軟體工具，除了靜態的渲染產品外，
也可以製作出相當具有水準的導覽
動畫。

學習導覽動畫輸出之前，必須先了解動畫的概念；所謂的動畫，其實由多張靜態的圖串接組成；舉個好懂的例子，像是大家都有玩過的手翻書動畫就是此原理，在空白筆記本上每頁繪製一張圖，每張圖之間的內容輕微的動作改變，透過快速的翻書動作，即可呈現出手翻書動畫。（圖 9-1）

圖 9-1：手翻書動畫

被串接的多張靜態圖，在動畫中被稱為幀，幀是動畫中最小的畫面單位；而動畫每秒鐘含有多少幀，則稱為 FPS，FPS 越高代表動畫看起來越流暢，常見的 FPS 規格有 24fps、30fps、60fps。（圖 9-2）

圖 9-2：FPS 比較示意圖

加入　　　　　　　　掃描觀看線上教學

在製作動畫時，帶有任務的幀，會稱為關鍵幀；舉例來說在動畫中 10 秒時，太陽時刻從早上改為晚上，時間軸上 10 秒的地方就是被安插了日照時刻任務的關鍵幀。（圖 9-3）

圖 9-3：Enscape 視頻編輯器中的關鍵幀

使用 Enscape 製作動畫，無須再與其他軟體搭配，只需一鍵即可將渲染視窗切換成動畫編輯模式，以下將詳細介紹視頻編輯器中的功能。（圖 9-4）

圖 9-4：視頻編輯器面板

9.2.1 顯示對齊網路

視頻編輯器面板中的顯示網格線功能，開啟後會在渲染畫面中，出現九宮格，可協助在動畫運鏡時對齊鏡頭水平垂直線。（圖 9-5）

圖 9-5：顯示網格線

9.2.2 緩入緩出

Enscape動畫可以設定緩入緩出的功能，能讓動畫開頭起步由緩漸快，動畫結束前也會由快漸緩，此功能可讓觀看者感受舒適，不會有動畫突然結束的錯愕感。（圖9-6）

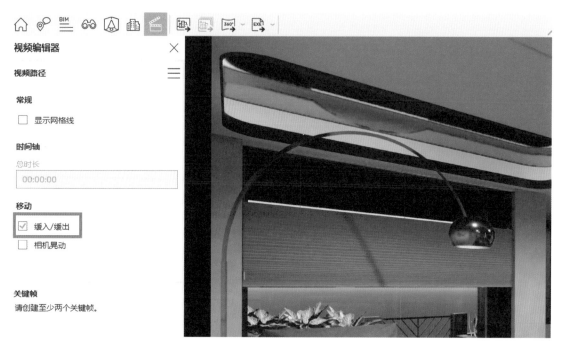

圖9-6：緩入緩出功能勾選

9.2.3 相機晃動

許多動畫都會採用手持相機的運鏡手法，Enscape 也有類似的相機晃動功能，能使觀看者彷彿手拿著相機進行拍攝的感覺。（圖 9-7）

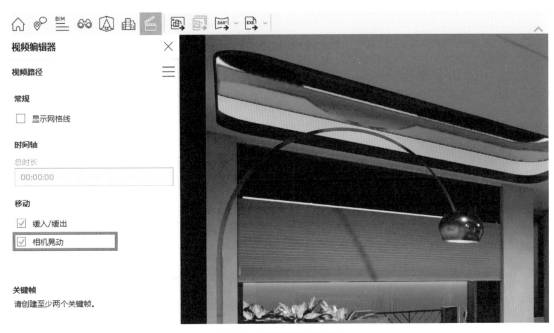

圖 9-7：相機晃動功能勾選

加入　　　　　　　　　　　　掃描觀看線上教學

9.2.4 關鍵幀與時間軸

在製作 Enscape 動畫時，可點擊時間軸左邊的 + 號來新增開頭關鍵幀，再遊走到結尾畫面，並點擊時間軸右邊的 + 號來新增結尾關鍵幀；如需在時間軸中新增中繼畫面，可點擊中間的 + 號來新增中繼關鍵幀。（圖 9-8）（圖 9-9）（圖 9-10）

圖 9-8：開頭關鍵幀 + 號位置

圖 9-9：開頭關鍵幀 + 號位置

圖 9-10：中繼關鍵幀 + 號位置

加入 掃描觀看線上教學

在下方時間軸已設定至少 2 個關鍵幀的狀態下，可調整動畫的總時長，調整後會將新增的時間差，平均分攤到各個關鍵幀之間。（圖 9-11）

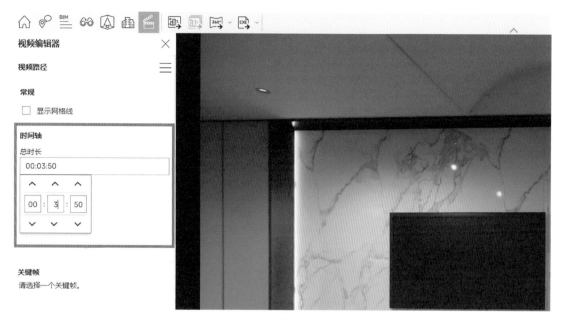

圖 9-11：動畫總時長設定位置

點擊關鍵幀後會出現關鍵幀的編輯面板，在關鍵幀面板中可以更新相機鏡頭並賦予關鍵幀任務。
（圖 9-12）（圖 9-13）

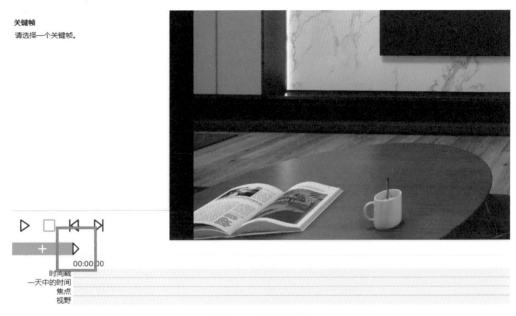

圖 9-12：點擊關鍵幀

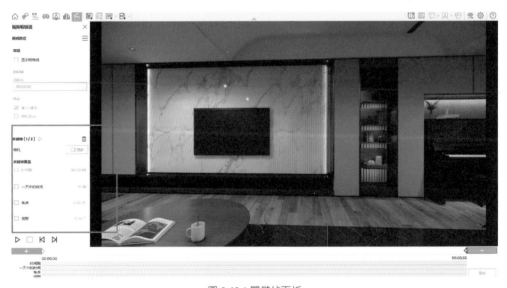

圖 9-13：關鍵幀面板

9.2.5 時間戳

當製作動畫時，需要將某個關鍵幀設定為指定的時間時，就可以使用時間戳功能；此功能雖然可以將關鍵幀指定時間，但總時長會被依照比例縮放；舉例來說總時長 3 秒的動畫，將 1 秒的關鍵幀時間戳調整成 10 秒，則總時長變為 24 秒。（圖 9-14）（圖 9-15）

圖 9-14：總長 3 秒的動畫，點擊 1 秒的中繼關鍵幀

圖 9-15：將 1 秒的中繼關鍵幀，指定為 10 秒後，總時長變成 24 秒

加入　　　　　　　　　　掃描觀看線上教學

9.2.6 一天中的時間

關鍵幀面板中一天中的時間功能，可以設定該關鍵幀日照時刻，在設定過程中，渲染視窗會即時顯示該時刻的日照狀態。（圖 9-16）（圖 9-17）

圖 9-16：將一天中的時間設定為早上 9 點的日照狀態

圖 9-17：將一天中的時間設定為晚上 9 點的日照狀態

加入　　　　　　　　　　掃描觀看線上教學

9.2.7 焦點

關鍵幀面板中的焦點功能，
可以設定鏡頭的變焦效果，
不過設定之前，視覺設置中
的景深不能為 0%，且需取消
自動對焦功能。（圖 9-18）

圖 9-18：視覺設置中的景深不能為 0%

圖 9-19：焦點為 0.1M 的狀態

圖 9-20：焦點為 100M 的狀態

加入 掃描觀看線上教學

9.2.8 視野

關鍵幀面板中的視野功能，可以設定鏡頭縮放，數值越小越接近長鏡頭效果，可看清楚遠方，但視野廣度會縮小；數值越大越接近短鏡頭，可看的範圍較廣，但較近。（圖 9-21）

圖 9-21：視野為 10 的效果

圖 9-22：視野為 140 的效果

加入　　　　　　　　掃描觀看線上教學

9.2.9 預覽

動畫製作到一個階段後，輸出前就會需要先預覽，看看運鏡狀況順不順暢、設定參數的適合程度如何；可以透過視頻編輯器中的播放鍵來進行預覽。（圖 9-23）（圖 9-24）（圖 9-25）

圖 9-23：點擊播放鍵來進行預覽

圖 9-24：動畫預覽播放中

圖 9-25：動畫預覽播放中

製作好的動畫路徑及關鍵幀設定，可以透過匯出設定檔來保存，以便下次可繼續修改使用，點擊視頻編輯器旁的三條線圖示，再點擊保存路徑到文件，設定好存檔位置後，即可得到 .xml 檔。（圖 9-26）（圖 9-27）（圖 9-28）

圖 9-26：點擊保存路徑到文件

圖 9-27：設定存檔位置

圖 9-28：帶有動畫路徑資訊的 .xml 檔

學會如何將動畫路徑及關鍵幀設定導出後，接下來也需要學習如何導入；點擊視頻編輯器旁的三條線圖示，再點擊從文件加載路徑，找到 .xml 檔並載入，即可載入之前製作好的路徑及關鍵幀設定。（圖 9-29）（圖 9-30）

圖 9-29：點擊從文件加載路徑

圖 9-30：載入 .xml 檔

動畫製作完成後，可將動畫輸出成影片檔案；點擊視頻編輯器右下角的導出，此時會跳出視頻導出視窗，依專案需求選擇適合的參數後，點擊導出並選擇存檔位置即可；需要特別注意的是，如果需要得到影片檔，壓縮質量不能選擇無損，因選擇無損的話，會產出連續的圖片檔，而不是影片檔。（圖 9-31）（圖 9-32）（圖 9-33）（圖 9-34）

圖 9-31：點擊導出按鈕

圖 9-32：視頻導出面板

圖 9-33：選擇存檔位置

圖 9-34：等待動畫導出中

CHAPTER

10

室內渲染
實例練習

相信大家在前面的章節都收穫良多，

也了解了 Enscape 這套軟體的操作

及技巧；接下來將帶大家從建模完

後的渲染開始進行實例練習。

此次案例為室內複數空間的實例；複數空間沒有牆壁阻隔，因此空間與空間的光會互相影響，考驗佈光的權衡能力，屬於較有難度的渲染。（圖 10-1）。

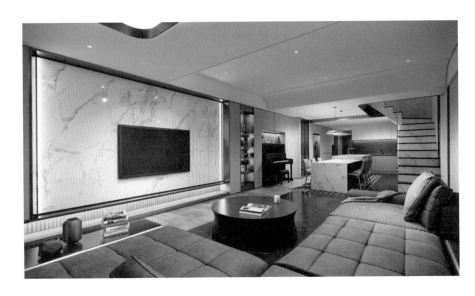

圖 10-1：室內複數空間渲染完成圖

STEP 1. 材質分類上色

建模完成後，因 Sketch Up 預設材質會導致 Enscape 材質編輯器無法辨識，所以養成好習慣，必須先將模型中相同的材質進行分類上色且不能有預設材質存在，以便後面方便一次進行貼材質貼圖的工作。（圖 10-2）（圖 10-3）

圖 10-2：建模完成，但未分類材質

圖 10-3：相同材質上色分類

STEP 2. 抓視角

材質分類後的第一件事，可以先嘗試抓視角；視角除了可以幫助我們構思畫面呈現，也可以方便我們在移動視角編輯後，還能跳轉回設定好的視角再觀察整體畫面呈現；在複數空間案例中，抓視角除了要凸顯主要空間的畫面比例美感，同時也要兼顧並盡力完美表達次要空間；建議可將左右垂直線平行對齊，且不要過度廣角。（圖 10-4）

圖 10-4：將畫面左右垂直線對齊，並建立場景標籤，完成視角建立

3. 掛載材質貼圖

取好視角後，先使用 Enscape 材質編輯器將材質貼圖掛載到材質上，建議從大面積的材質開始處理，例如牆面、地板等等；初步掛載材質貼圖時，材質貼圖尺寸會有過大或過小的問題，接下來需依照專案狀況調整成適合的貼圖尺寸。（圖 10-5）（圖 10-6）（圖 10-7）

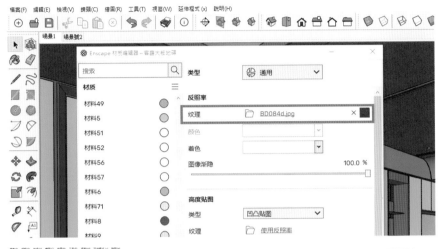

圖 10-5：將牆面、地板等大面積的材質載入貼圖

圖 10-6：初步掛載材質貼圖後，材質貼圖尺寸會有過大或過小的問題

圖 10-7：依專案需求將貼圖尺寸調整大小

大面積材質掛載好貼圖後，針對小面積的材質也可以開始進行掛載材質及調整貼圖尺寸的工作了。（圖 10-8 ）（圖 10-9)）（圖 10-10 ）

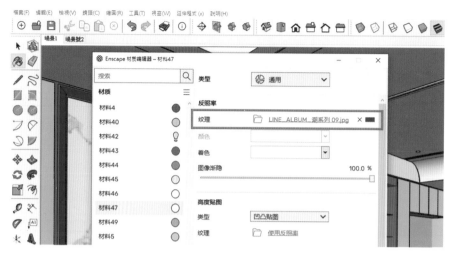

圖 10-8：將小面積的材質載入貼圖

圖 10-9：初步掛載材質貼圖後，材質貼圖尺寸會有過大或過小的問題

圖 10-10：依專案需求將貼圖尺寸調整大小

進入到此階段,就可以開啟 Enscape 渲染視窗來進行視覺設定;點擊視覺設定,先從主設置頁籤開始,自動曝光容易導致曝光失控,建議將自動曝光取消勾選;而渲染質量建議調整至超高,才能精準調整畫面中的材質及光感。(圖 10-11)(圖 10-12)

圖 10-11:初次開啟
Enscape 渲染視窗

圖 10-12:將自動曝光取消,並將渲染質量調整至超高

繼續設定圖像頁籤；此章節練習為靜態渲染圖，運動模糊建議調整至 0%；如果不希望炫光效果干擾畫面的話，可以將鏡頭光暈調整至 0%；色差建議調整至 0%，因為色差會降低畫質。（圖 10-13）

圖 10-13：將運動模糊、鏡頭光暈、色差做調整

進入大氣頁籤調整，預設 80% 通常都會過亮，建議可以調整至 10% 左右，後續再依照專案狀況微調；陰影銳度建議調整至 0%；陰影銳度可以調整陰影輪廓的清晰程度，調整至 0% 可以讓陰影邊緣看起來柔軟。（圖 10-14）

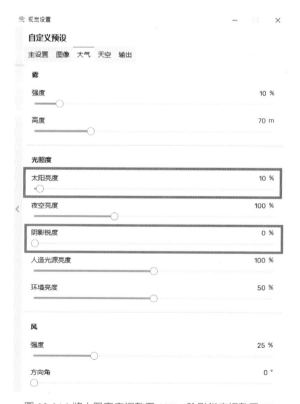

圖 10-14：將太陽亮度調整至 10%，陰影銳度調整至 0%

在天空頁籤中，可依專案狀況選擇 Sketch Up 陰影系統，或在地平線設定區塊使用 HDRI；此次渲染實例練習將使用 HDRI 來操作；將地平線調整至 Skybox，此時天空頁籤的設定會改變成 HDRI 的專用設定；先暫時設定這樣就好，自然光設置時，再配合渲染視窗畫面進行調整。（圖 10-15）（圖 10-16）

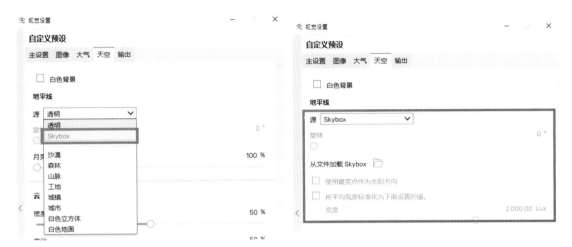

圖 10-15：從地平線區塊中點擊 Skybox　　　　　圖 10-16：HDRI 專用的視覺設定

在輸出頁籤中，需要設定分辨率來調整渲染圖的解析度，以及設定文件格式；分辨率建議調整至 Ultra HD(4K)，4K 的畫質應足以應付各種專案狀況；文件格式建議調整至 .jpg，因 .jpg 是目前市面流通最廣泛的圖片格式。（圖 10-17）

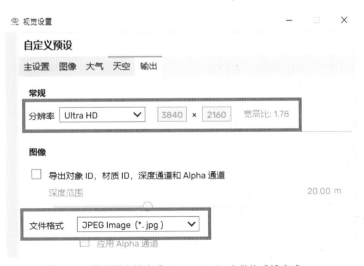

圖 10-17：將分辨率設定成 Ultra HD(4K)，文件格式設定成 .jpg

設定結束後，可以將視覺設置參數重新命名，方便辨識及管理。（圖 10-18）

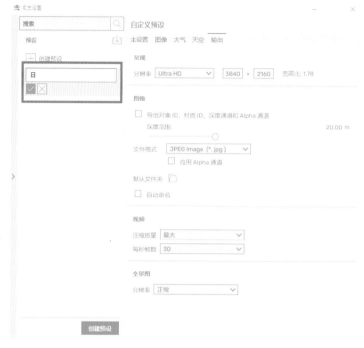

圖 10-18：將視覺設置模組重命名

STEP 5. 自然光設置

設定結束後，從渲染視窗看專案狀況，大概率應該會是全黑的狀態，這是很正常的，因為窗戶的玻璃材質並未調整，HDRI 也尚未設置。（圖 10-19）

圖 10-19：設定結束後，渲染視窗的專案狀態

接下來將進行自然光佈置，第一步將窗戶的玻璃材質進行設定；開啟 Enscape 材質編輯器後，使用滴管工具吸取玻璃材質，將反照率顏色設定為白色，並將反射調整至 0%；再來將透明度類型調整至透射，並把不透明度調整至 0%。（圖 10-20）（圖 10-21）（圖 10-22）

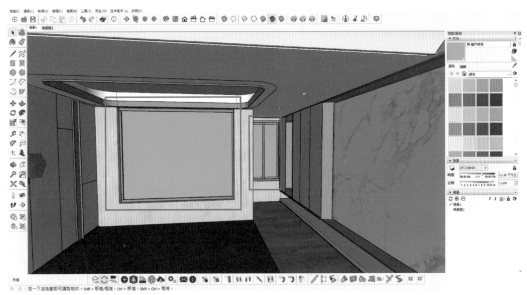

圖 10-20：先將玻璃材質進行處理

圖 10-22：將透明度類型調整成透射，不透明度調整至 0%

圖 10-21：將反照率顏色設定成白色，反射調整成 0%

接著必須回到視覺設定中設定 HDRI；掛載 HDRI 文件後，將最亮點作為太陽方向及將平均亮度標準化為下面設置的值勾選使用，並依照渲染畫面，將亮度及角度調整至適合參數；輸出靜態渲染圖後就可以就可以較精準的檢視 HDRI 的目前的自然光效果。（圖 10-23）（圖 10-24）（圖 10-25）

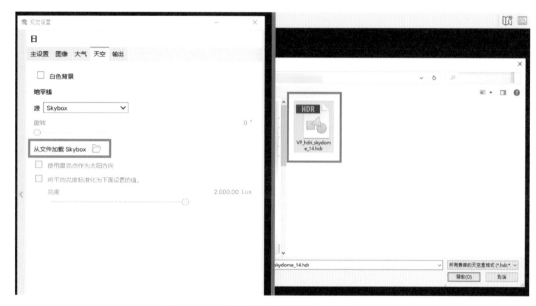

圖 10-23：在天空頁籤中點擊從文件加載 Skybox

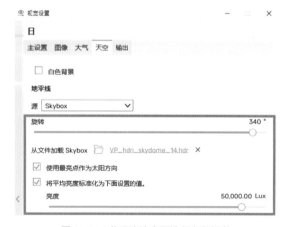

圖 10-24：依照渲染畫面進行參數調整

圖 10-25：掛載 HDRI 後的試算截圖效果

使用 HDRI 佈置好自然光後,即可為室內進行初步佈光;可以新建 Enscape 射燈物件,並賦予它常用的暖黃光,也可以依照專案狀況去調整光源顏色;再掛上適合的 IES 文件並調整適合的亮度;接著將它複製分布在空間中,嘗試將空間打亮。(圖 10-26)(圖 10-27)(圖 10-28)

圖 10-26:新建 Enscape 射燈物件

圖 10-27:為 Enscape 射燈物件賦予光源顏色

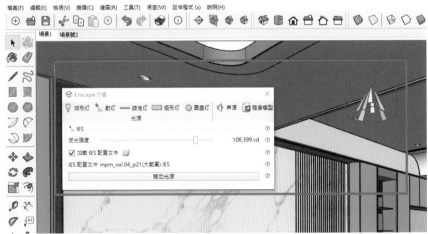

圖 10-28:為 Enscape 射燈掛載適合的 IES 並調整光強度

圖 10-29：將射燈物件
複製分布在空間中

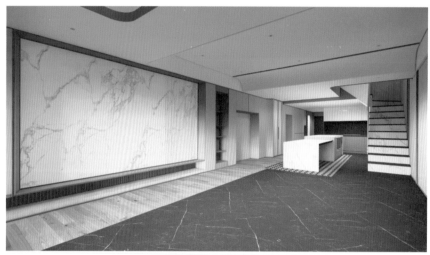

圖 10-30：目前專案的
試算截圖效果

STEP 7. 材質再次調整

完成初步照明設定後，材質的問題會因為空間變
明亮的關係，而被放大檢視，因此必須針對材質
再次進行更細節的調整；首先調整畫面最大面積
的黑色石材地坪，目前黑色石材地坪因無反射，
看起來不真實，因此需提升其反射程度，如果專
案有已知選購的石材，那就必須依照專案的石材
狀況進行調整。（圖 10-31）（圖 10-32）

圖 10-31：將黑色石材地坪的反射調整至適合參數

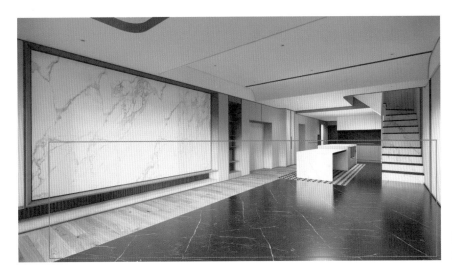

圖 10-32：黑色石材地
坪調整後的效果

再來是調整木地板，目前木地板缺乏凹凸及自然反射，我們可以透過 Enscape 材質編輯器來處
理；開啟材質編輯器後，為木地板掛載凹凸貼圖，並調整凹凸程度及自然反射。（圖 10-33）（圖
10-34）（圖 10-35）（圖 10-36）

圖 10-33：為木地板添
加凹凸貼圖

圖 10-34：木地板凹凸
貼圖

圖 10-36：木地板調整後的效果

圖 10-35：調整凹凸程度及自然反射

電視牆的白色石材也需要提升反射，使其看起來較為真實。（圖 10-37）（圖 10-38）

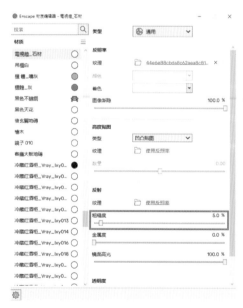

圖 10-38：白色石材調整後的效果

圖 10-37：調整白色石材的反射

還有一些咖啡色鍍鈦鐵件材質，也需進行處理；開啟材質編輯器後，將反射及金屬度進行調整。
（圖 10-39）（圖 10-40）

圖 10-39：咖啡色鍍鈦鐵件範圍

圖 10-40：將咖啡色鍍鈦鐵件調整反射及金屬度

圖 10-41：咖啡色鍍鈦鐵件調整後的效果

餐廳的白色石材餐桌也需調整其粗糙度。（圖 10-42）（圖 10-43）

圖 10-42：餐廳的白色石材餐桌調整粗糙度

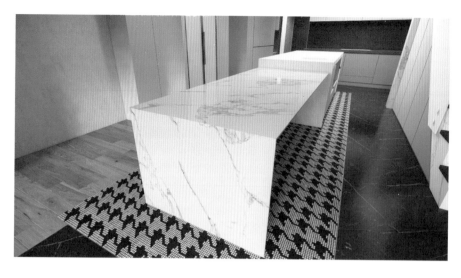

圖 10-43：白色石材
餐桌調整後的效果

餐廳地坪的千鳥紋馬賽克磚，可為其使用反照率貼圖製作凹凸，並調整其反射。（圖 10-44）（圖 10-45）

圖 10-44：為千鳥紋
馬賽克磚製作凹凸貼
圖及調整反射

圖 10-45：千鳥紋馬
賽克調整後的效果

通往二樓的樓梯白色石材，也需調整粗糙度來添加反射。（圖 10-46）（圖 10-47）

圖 10-46：樓梯白色
石材調整粗糙度

圖 10-47：樓梯白色
石材調整後的效果

接著調整樓梯扶手，樓梯扶手設定為玻璃材質。（圖 10-48）（圖 10-49）

圖 10-48：為樓梯扶
手增加反射及透明度

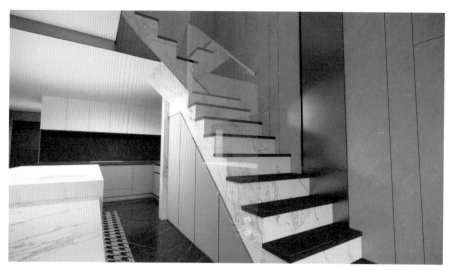

圖 10-49：玻璃扶手效果

玻璃扶手上的金屬螺絲也一併進行處理，為其調整反射及金屬度。（圖 10-50）（圖 10-51）

圖 10-50：為玻璃扶手螺絲調整反射及金屬度

圖 10-51：玻璃扶手螺絲效果

樓梯踏面木紋，目前看起來太深了，可透過 Sketch Up 材料面板調整，接著可使用反照率製作凹凸貼圖，並調整自然反射。（圖 10-52）（圖 10-53）

圖 10-52：為樓梯踏面木紋調整顏色、凹凸、自然反射

圖 10-53：樓梯踏面木紋的渲染效果

餐廳的展示櫃門片設定為茶玻，可透過 Enscape 材質編輯器調整粗糙度來增加反射，並將透明度類型更改為透射，不透明度調整至 0%，為茶玻添加茶色。（圖 10-54）（圖 10-55）

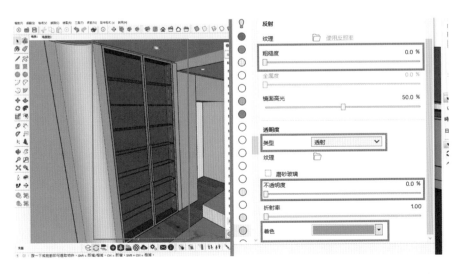

圖 10-54：餐廳展示櫃門片，調整成茶玻

圖 10-55：餐廳展示櫃門片的茶玻渲染效果

後玄關櫃體的木紋材質，使用反照率製作凹凸貼圖，並添加自然反射。（圖 10-56）（圖 10-57）

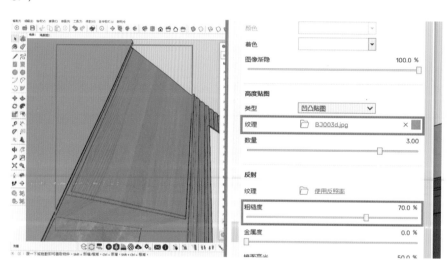

圖 10-56：後玄關櫃體木紋，添加凹凸貼圖和自然反射

圖 10-57：後玄關櫃體木紋的渲染效果

後玄關還有一面鏡子，可透過Enscape材質編輯器，先將類型調整至清漆，再將粗糙度調整至0%。
（圖10-58）（圖10-59）

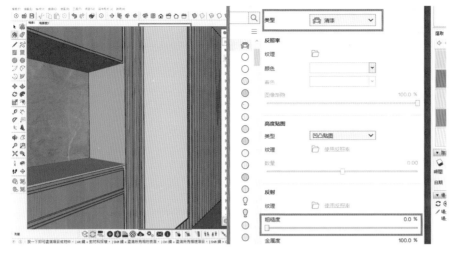

圖 10-58：後玄關鏡
子，將材質類型調整
成清漆，並將粗糙度
調整至 0%

圖 10-59：後玄關鏡
子的渲染效果

後玄關門片噴漆材質提升自然反光。（圖10-60）（圖10-61）

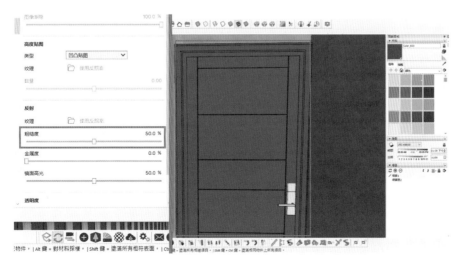

圖 10-60：後玄關門
片提升自然反射

圖 10-61：後玄關門
片的渲染效果

後玄關門把手也需調整成金屬質感，將粗糙度調整至 30%，並將金屬度調整至 100%。（圖 10-62）（圖 10-63）

圖 10-62：後玄關門
把調整成金屬質感

圖 10-63：後玄關門
把的渲染效果

廚房廚具櫃牆底的石材，目前看起來太深了，透過 Sketch Up 材料面板調整，開啟 Enscape 材質編輯器，使用反照率製作凹凸貼圖，並增加自然反射。（圖 10-64）（圖 10-65）

圖 10-64：廚房牆底石材，添加凹凸貼圖和自然反射

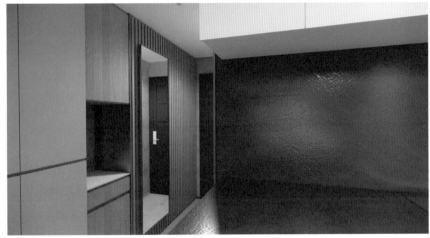

圖 10-65：廚房牆底石材的渲染效果

廚房中島石材，目前顏色太淺了，可透過 Sketch Up 材料面板調整，再透過 Enscape 材質編輯器調整自然反射。（圖 10-66）（圖 10-67）

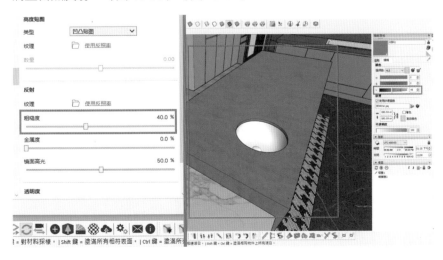

圖 10-66：廚房牆底石材，添加凹凸貼圖和自然反射

圖 10-67：廚房牆底
石材的渲染效果

STEP 8. 放置主要家具並調整其材質

接下來要放置主要家具了，除了自己建模外，也可以透過 Sketch Up 的 3D Warehouse 平台來獲得
模型。（圖 10-68）

圖 10-68：3D Warehouse

首先放置客廳的沙發模型；如果專案有已知選購之家具，就必須依專案為主；放置沙發完成後，
透過 Enscape 材質編輯器將其材質調整為布紋材質。（圖 10-69）（圖 10-70）（圖 10-71）（圖
10-72）

圖 10-69：放置臥榻
床墊模型

圖 10-70：布紋材質貼圖

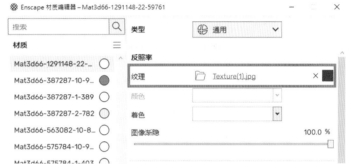

圖 10-71：掛載布紋貼圖

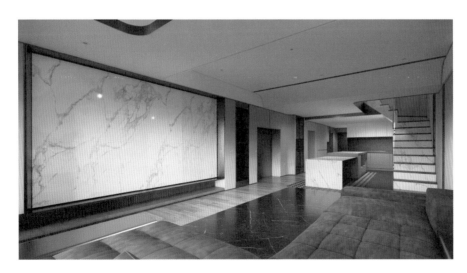

圖 10-72：目前的沙
發狀態

沙發的布紋目前看起來太大且顏色太深了，可以透過 Sketch Up 材料面板調整貼圖大小及顏色。
（圖 10-73）（圖 10-74）

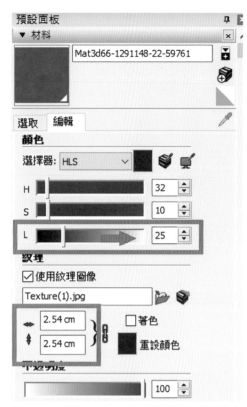

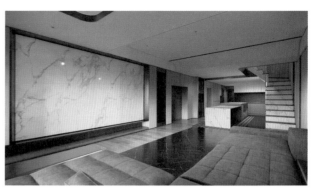

圖 10-74：處理後的效果

圖 10-73：使用 Sketch Up 的材料面板調整貼圖大小
及顏色

再來增加布紋的凹凸感及自然反射，開啟 Enscape 材質編輯器後，可直接使用反照率來製作凹凸
貼圖，並調整粗糙度獲得自然反射效果。（圖 10-75）（圖 10-76）

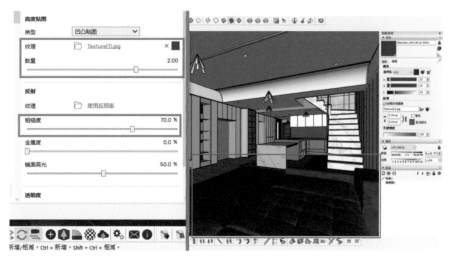

圖 10-75：製作布紋
的凹凸貼圖及調整反
射

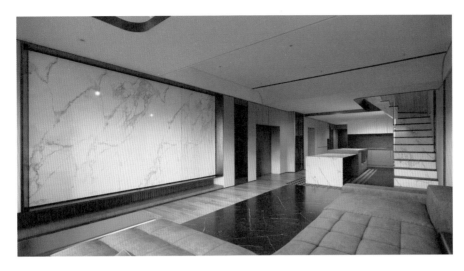

圖 10-76：沙發材質
處理後的效果

沙發前放置茶几模型，放置完成後，可透過 Enscape 材質編輯器將其材質調整；茶几設定為上過亮光漆的木紋，因此首先需賦予木紋貼圖。（圖 10-77）（圖 10-78）（圖 10-79）（圖 10-80）

圖 10-77：放置茶几
模型

圖 10-78：木紋材質貼圖

圖 10-79：掛載木紋貼圖

圖 10-80：目前茶几
的渲染狀態

茶几的木紋紋理看起來有些過大，顏色也太深了，可以透過 Sketch Up 材料面板修改貼圖尺寸及顏色。（圖 10-81）（圖 10-82）

圖 10-82：調整木紋貼圖大小後的茶几狀態

圖 10-81：調整木紋的貼圖大小及顏色

調整完貼圖大小後，繼續透過 Enscape 材質編輯器，賦予茶几木紋亮光漆的反射效果。（圖 10-83）（圖 10-84）

圖 10-84：調整反光效果後的茶几

圖 10-83：賦予木紋亮光漆反射效果

餐桌放置餐椅模型，放置完成後，可透過 Enscape 材質編輯器賦予貼圖；椅面設定為布紋。（圖 10-85）（圖 10-86）（圖 10-87）（圖 10-88）

圖 10-85：放置餐椅模型

圖 10-86：布紋貼圖

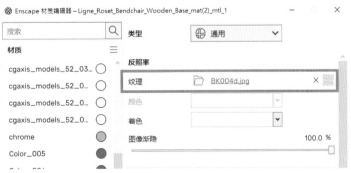

圖 10-87：掛載布紋貼圖

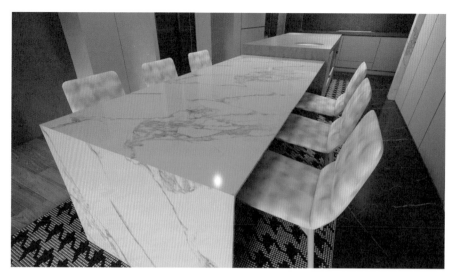

圖 10-88：目前餐椅的渲染狀態

餐椅的椅面材質，目前看起來紋理太大，顏色也太黃了，可以透過 Sketch Up 材料面板調整。（圖 10-89）

圖 10-89：調整餐椅椅面布紋材質顏色及紋理大小

餐椅椅面的布紋材質，進一步的透過 Enscape 材質編輯器，使用反照率製作凹凸貼圖及自然反射。（圖 10-90）（圖 10-91）

圖 10-91：目前餐椅椅面的渲染狀態

圖 10-90：透過 Enscape 材質編輯器，使用反照
率製作凹凸貼圖及自然反射

餐椅的椅腳設定為木紋材質，可透過 Enscape 材質編輯器賦予貼圖給椅腳。（圖 10-92）（圖
10-93）（圖 10-94）（圖 10-95）

圖 10-92：椅腳範圍

圖 10-93：木紋貼圖

圖 10-94：掛載木紋貼圖

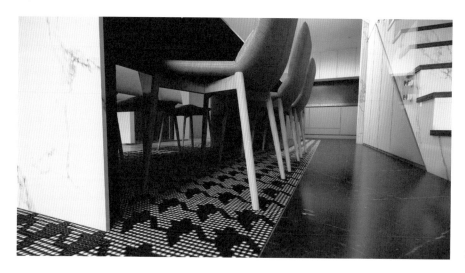

圖 10-95：目前餐椅椅腳的渲染狀態

餐椅的椅腳，設定為亮光漆，可透過 Enscape 材質編輯器，為其添加自然反射。（圖 10-96）（圖 10-97）

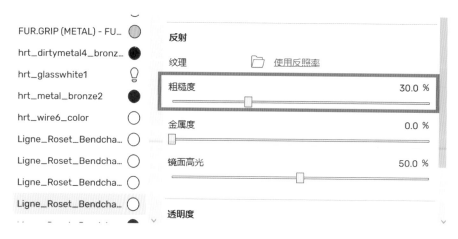

FUR.GRIP (METAL) - FU...	◯	**反射**	
hrt_dirtymetal4_bronz...	●	纹理	📁 使用反照率
hrt_glasswhite1	◯	粗糙度	30.0 %
hrt_metal_bronze2	●		
hrt_wire6_color	◯	金属度	0.0 %
Ligne_Roset_Bendcha...	◯		
Ligne_Roset_Bendcha...	◯	镜面高光	50.0 %
Ligne_Roset_Bendcha...	◯		
Ligne_Roset_Bendcha...	◯	**透明度**	

圖 10-96：設定粗糙度參數，為木紋添加自然反射

圖 10-97：目前餐椅椅腳的渲染狀態

放置完主要家具後，接下來放置大型的次要家具；為什麼會選擇先放置大型次要家具呢？因為大型的次要家具體積較大，會影響到光線的反射，因此在人工光源設置之前，必須先放置大型次要家具；首先放置電視牆上的電視，電視可使用 Enscape 素材庫放置。（圖 10-98）（圖 10-99）（圖 10-100）

圖 10-98：放置電視的位置

圖 10-99：挑選 Enscape 官方素材庫的電視模型

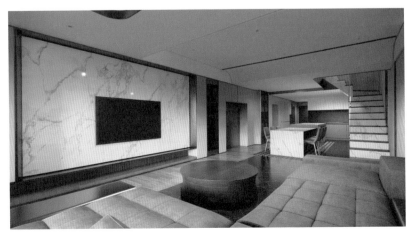

圖 10-100：電視牆放置電視的效果

接下來放置此案所設定的鋼琴，放置完成後，透過 Enscape 材質編輯器將其材質調整；首先處理鋼琴的亮面烤漆，將材質類型調整至清漆模式，顏色調整正確，並把金屬度及粗糙度進行調整。（圖 10-101）（圖 10-102）（圖 10-103）

圖 10-101：放置鋼琴模型

圖 10-102：將材質類型調整成清漆，
並調整顏色、反射、金屬度

圖 10-103：鋼琴亮面烤漆目前狀態

鋼琴椅設定是皮革，將皮革貼圖掛載到鋼琴椅墊上，並利用反照率製作凹凸貼圖，粗糙度也需調整至適合參數。（圖 10-104）（圖 10-105）（圖 10-106）

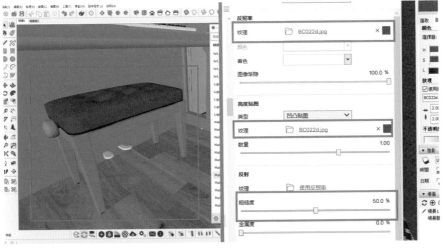

圖 10-104：調 整 鋼
琴椅墊材質

圖 10-105：皮革貼圖

圖 10-106：鋼琴椅墊的渲染狀態

餐廳區還有一件大型次要家具，就是冰箱；如果專案有已知選購的電器設備，那就必須依照專
案進行調整；放置冰箱模型後，透過 Enscape 材質編輯器將其材質進行調整；首先處理冰箱門片
的金屬質感，將材質顏色調整正確，金屬度提升至 100%，給予適當的反射。（圖 10-107）（圖
10-108）（圖 10-109）

圖 10-107：放 置 冰
箱模型

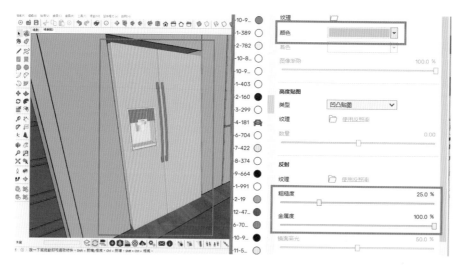

圖 10-108：將材質
顏色調整正確，調整
金屬度及反射

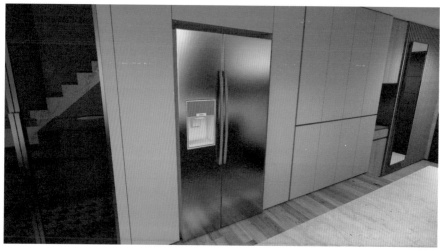

圖 10-109：冰箱門
片的渲染狀態

接著是冰箱的手把及面板金屬部分，將材質類型調整至清漆，材質需修改至適合顏色，金屬度調整至 100%，並給予適當反射。（圖 10-110）（圖 10-111）

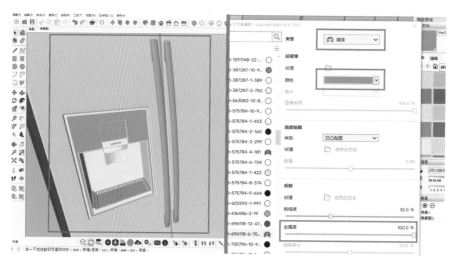

圖 10-110：材質類
型調整至清漆，材質
修改至適合顏色，金
屬度調整至 100%

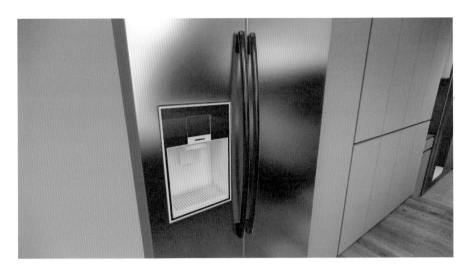

圖 10-111：冰箱手把
及面板金屬的渲染狀
態

冰箱剩餘的金屬部分也必須處理，將材質顏色調整正確，金屬度提升至 100%，給予適當的反射。
（圖 10-112）（圖 10-113）

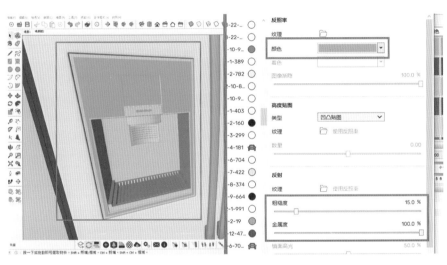

圖 10-112：將材質顏
色調整正確，調整金
屬度及反射

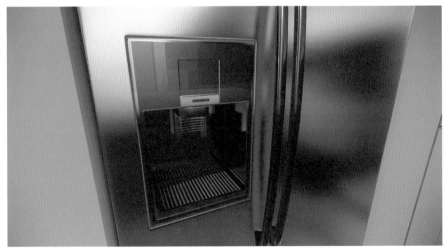

圖 10-113：冰箱其餘
金屬的渲染狀態

餐桌上方可以放置吊燈，放置完成後，透過 Enscape 材質編輯器將其材質調整；首先處理燈具的特殊金屬材質，掛載特殊金屬反照率貼圖後，使用反照率製作凹凸貼圖，調整適當的凹凸參數；反射的部分，將金屬度調整至 100%，並調整適合的粗糙度。（圖 10-114）（圖 10-115）（圖 10-116）（圖 10-117）

圖 10-114：放置吊燈模型

圖 10-115：特殊金屬貼圖

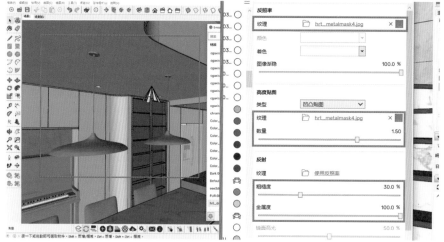

圖 10-116：掛載反照率貼圖後，製作凹凸貼圖並調整適合的凹凸參數及反射度

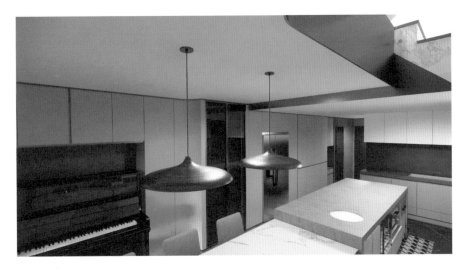

圖 10-117：目前吊燈
罩的渲染狀態

吊燈的吊線材質也需調整，透過 Enscape 材質編輯器將其材質調整；此吊燈的吊線材質設定為霧面金屬材質，調整適當顏色後，將金屬度調整至 100%，並調整適合的粗糙度。（圖 10-118）（圖 10-119）

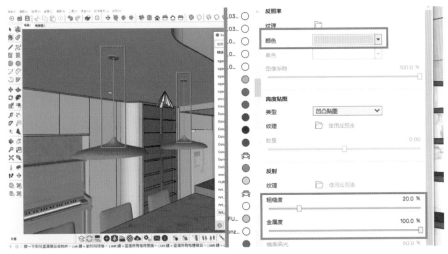

圖 10-118：將吊線調
整適當顏色後，再調
整金屬度和粗糙度

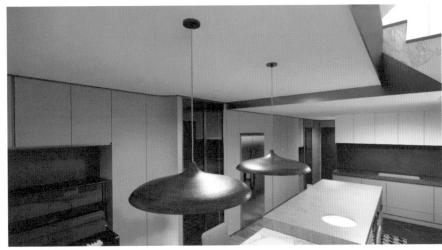

圖 10-119：目前吊線
的渲染狀態

放置完主要家具與大型次要家具後,接下來就要放置人工光源了,由畫面左至右開始,電視牆左
右側有設定兩條燈帶;可以使用 Enscape 光物件中的矩形燈來處理;點擊 Enscape 物件,再選擇
矩形燈放置;放置後調整矩形燈的長寬及亮度,並使用油漆桶工具賦予光源顏色;記得複製到另
一邊。(圖 10-120)(圖 10-121)(圖 10-122)(圖 10-123)(圖 10-124)(圖 10-125)(圖
10-126)

圖 10-120:電視牆左右側燈
帶位置

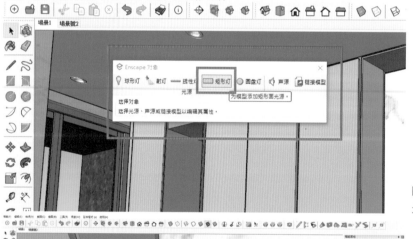

圖 10-121:使用矩形燈製作
光帶

圖 10-122:放置線性燈物件

圖 10-123：調整矩形燈長寬及亮度

圖 10-124：擺放好矩形燈物件，並賦予光源顏色

圖 10-125：目前的渲染狀態

圖 10-126：另一邊也放置

電視牆下段也有設定間照，這次使用自發光材質的方式處理，先開啟 Enscape 材質編輯器，用滴管工具吸取材質；再來將材質類型調整成自發光，並調整亮度。（圖 10-127）（圖 10-128）（圖 10-129）（圖 10-130）

圖 10-127：電視牆下間照位置

圖 10-128：吸取電視牆下的材質

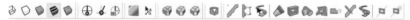

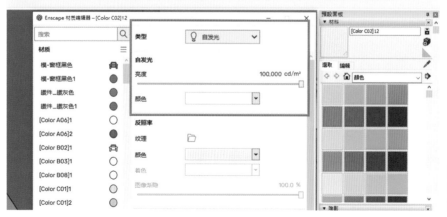

圖 10-129：將材質類型調整成自發光，並調整適合的亮度

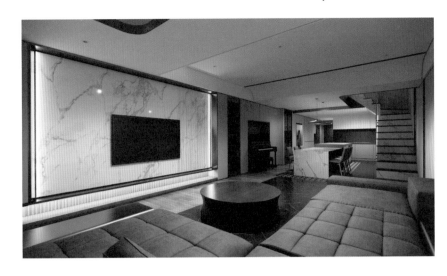

圖 10-130：目前渲染效果

電視牆右邊的展示櫃的每片層架也設定有打燈，可以使用 Enscape 光物件中的矩形燈來處理；點擊 Enscape 物件，再選擇矩形燈放置；放置後調整矩形燈的長寬及亮度，並使用油漆桶工具賦予顏色。（圖 10-131）（圖 10-132）（圖 10-133）（圖 10-134）（圖 10-135）（圖 10-136）（圖 10-137）

圖 10-131：展示櫃打燈的位置

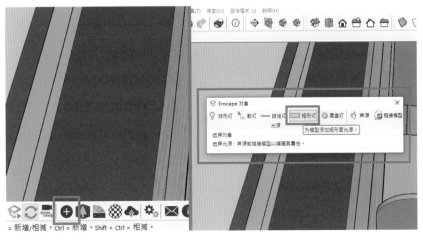

圖 10-132：使用矩形燈來製作間照

圖 10-133：放置矩形燈物件

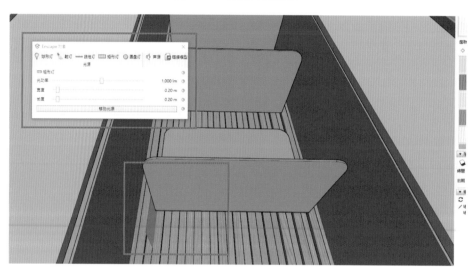

圖 10-134：調整矩形燈長寬及亮度

圖 10-135：擺放好矩形燈物件，並賦予光源顏色

圖 10-136：目前渲染狀態

圖 10-137：其他層板燈也複製擺
放好

鋼琴上吊櫃也有一段間照，可以使用 Enscape 光物件中的矩形燈來處理；點擊 Enscape 物件，
再選擇矩形燈放置；放置後調整矩形燈的長寬及亮度，並使用油漆桶工具賦予顏色。（圖 10-
138）（圖 10-139）（圖 10-140）（圖 10-141）（圖 10-142）（圖 10-143）

圖 10-138：鋼琴上吊櫃間照位置

圖 10-139：使用矩形燈製作間照

圖 10-140：放置矩形燈物件

圖 10-141：調整矩形燈長寬及亮度

圖 10-142：擺放好矩形燈物件，並賦予光源顏色

圖 10-143：目前渲染狀態

鋼琴右邊還有一個玻璃展示酒櫃，設定酒櫃整櫃發亮，可以使用 Enscape 光物件中的矩形燈來處理，但這次要利用 Enscape 光物件不會顯示光源體的特性，使用大面積矩形燈來照亮酒櫃；點擊 Enscape 物件，再選擇矩形燈放置；放置後調整矩形燈的長寬及亮度，並使用油漆桶工具賦予顏色。（圖 10-144）（圖 10-145）（圖 10-146）（圖 10-147）（圖 10-148）（圖 10-149）

圖 10-144：玻璃展示酒櫃位置

圖 10-145：使用矩形燈製作間照

圖 10-146：放置矩形燈物件

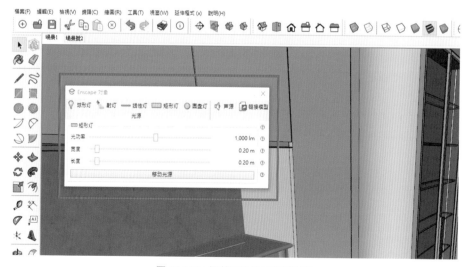

圖 10-147：調整矩形燈長寬及亮度

圖 10-148：擺放好矩形燈物件，並賦予光源顏色

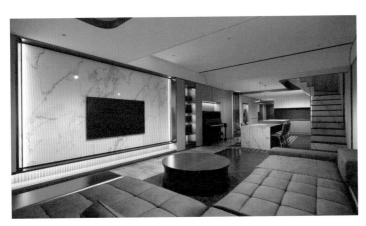

圖 10-149：目前渲染狀態

畫面左上角有一塊造型天花間照，可以使用自發光的方式處理，先開啟 Enscape 材質編輯器，用滴管工具吸取材質；再來將材質類型調整成自發光，並調整亮度。（圖 10-150）（圖 10-151）（圖 10-152）（圖 10-153）

圖 10-150：造型天花間照位置

圖 10-151： 吸取造型天花間位置的材質

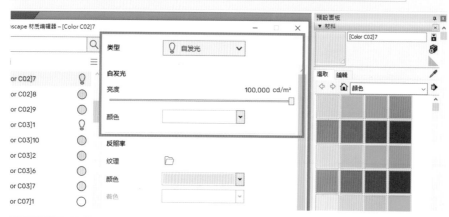

圖 10-152： 將材質類型調整成自發光，並調整適合的亮度

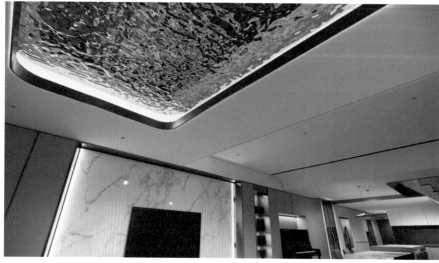

圖 10-153： 目前渲染效果

整間客廳天花的崁燈燈點也使用自發光來處理，先開啟 Enscape 材質編輯器，用滴管工具吸取材質；再來將材質類型調整成自發光，並調整亮度。（圖 10-154）（圖 10-155）（圖 10-156）（圖 10-157）

圖 10-154：天花崁燈燈點位置

圖 10-155：吸取崁燈燈點的材質

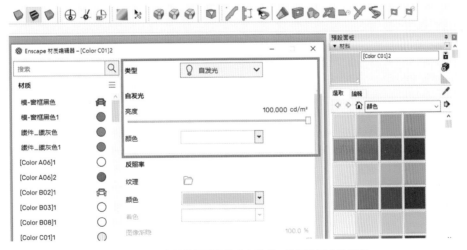

圖 10-156：將材質類型調整成自發光，並調整適合的亮度

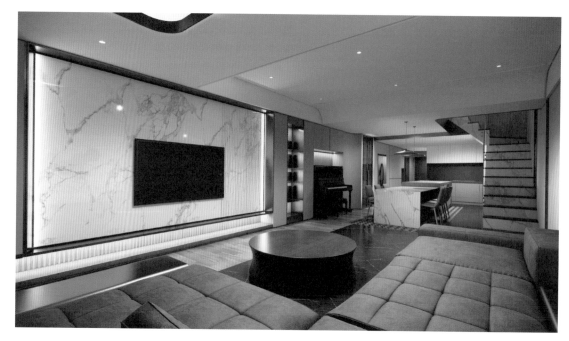

圖 10-157：目前渲染效果

餐桌吊燈可以使用自發光材質的方式處理，先開啟 Enscape 材質編輯器，用滴管工具吸取材質；再來將材質類型調整成自發光，並調整亮度。（圖 10-158）（圖 10-159）（圖 10-160）（圖 10-161）

圖 10-158：餐廳吊燈發光位置

圖 10-159：吸取餐廳吊燈發光的材質

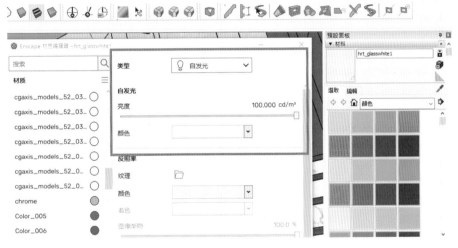

圖 10-160：將材質類型調整成自發光，並調整適合的亮度

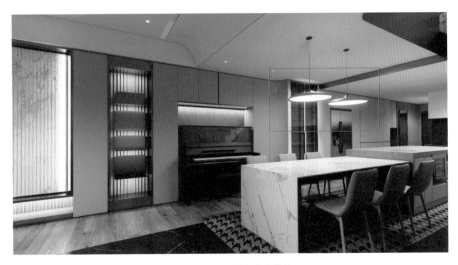

圖 10-161：目前的渲染狀態

廚房吊櫃下方有設定間照；可以使用 Enscape 光物件中的矩形燈來處理；點擊 Enscape 物件，再選擇矩形燈放置；放置後調整矩形燈的長寬及亮度，並使用油漆桶工具賦予光源顏色。（圖 10-162）（圖 10-163）（圖 10-164）（圖 10-165）（圖 10-166）（圖 10-167）

圖 10-162：廚房吊櫃下方的間照位置

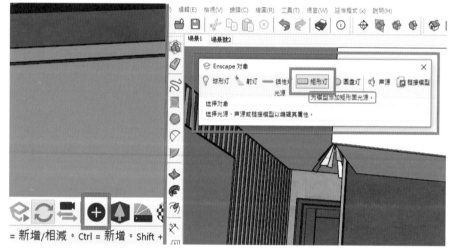

圖 10-163: 使用矩形燈製作間照

圖 10-164：放置矩形燈物件

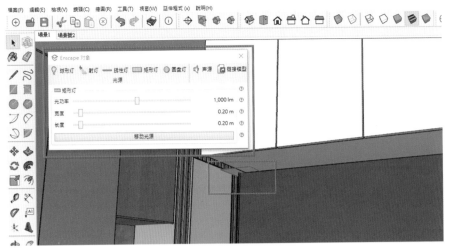

圖 10-165：調整矩形燈長度及亮度

圖 10-166：擺放好矩形燈物件，並賦予光源顏色

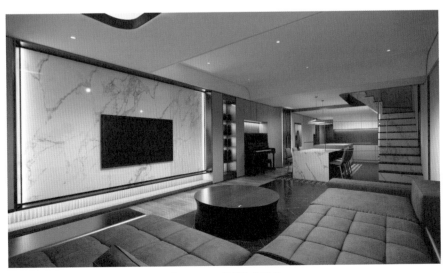

圖 10-167：目前渲染狀態

利用擺飾點綴空間的時候到了，放置適合的擺飾可增加空間層次及活潑度；這次我們先從官方素材庫的模型著手；開啟官方素材庫，點擊物件分類；挑選適合的官方素材庫物件放入場景中。（圖 10-168）（圖 10-169）（圖 10-170）

圖 10-168：點擊官方素材庫，並選擇物件分類

圖 10-169：挑選適合的官方素材庫物件後放入場景中

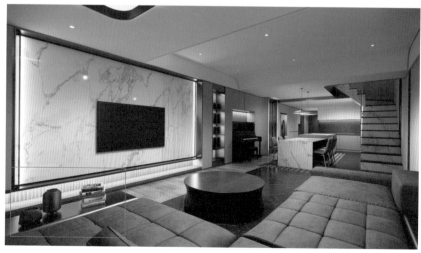

圖 10-170：目前的渲染狀態

茶几上也可以放置一些官方素材庫物件。（圖 10-171）（圖 10-172）

圖 10-171：挑選適合
的官方素材庫物件後
放入場景中

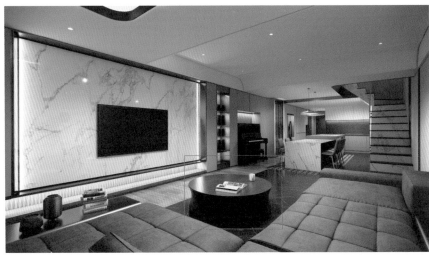

圖 10-172：目前的渲
染狀態

電視牆右邊的展示櫃，可以使用官方素材庫放置一些展示品。（圖 10-173）（圖 10-174）

圖 10-173：挑選適合
的官方素材庫物件後
放入場景中

圖 10-174：目前的渲染狀態

沙發上可以擺放抱枕及披巾來裝飾，這次使用 3D Warehouse 搜尋並擺放；有時候從網路上抓的模型檔案並沒有貼材質，這時候就只能自己處理了；放置好抱枕後，開啟 Enscape 材質編輯器並吸取抱枕材質；點擊反照率紋理功能並賦予貼圖。（圖 10-175）（圖 10-176）（圖 10-177）（圖 10-178）

圖 10-175：放置抱枕模型

圖 10-176：開啟 Enscape 材質編輯器並吸取抱枕材質

圖 10-177：點擊反照率紋理功能並賦予貼圖

圖 10-178：模型賦予貼圖後的狀態

接下來調整抱枕的顏色和質感，現在的顏色有點太深了；吸取材質後，直接使用 Sketch Up 的材料面板調整顏色；調整好顏色後，再來增加布紋的質感；開啟 Enscape 材質編輯器，直接使用反照率來製作凹凸貼圖並增加一些自然反射。（圖 10-179）（圖 10-180）（圖 10-181）（圖 10-181）（圖 10-182）

圖 10-179：使用 Sketch Up 的材料面板調整貼圖顏色

圖 10-180：調整顏色後的抱枕材質

圖 10-181：直接使用反照率製作凹凸貼圖並增加自然反射感

圖 10-182：調整材質質感後的抱枕狀態

繼續使用 3D Warehouse 搜尋並擺放披巾；放置披巾模型後，可以優化其材質質感；吸取其材質後，開啟 Enscape 材質編輯器並賦予布紋凹凸貼圖和增加一些自然反射。（圖 10-183）（圖 10-184）（圖 10-185）（圖 10-186）（圖 10-187）（圖 10-188）

圖 10-183：放置披巾模型

圖 10-184：披巾放置在場景中的狀態

圖 10-185：布紋凹凸貼圖

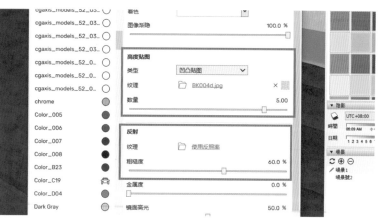

圖 10-186：賦予布紋凹凸貼圖和增加一些自然反射

圖 10-187：調整材質質感後的披巾狀態

圖 10-188：目前場景渲染狀態

接下來我想在鋼琴上放一些擺飾來點綴，使用 3D Warehouse 搜尋並擺放。（圖 10-189）（圖 10-190）

圖 10-189：在鋼琴上放置擺飾點綴

圖 10-190：鋼琴上擺飾渲染狀態

中島面盆和廚房面盆可以放置水龍頭，剛好官方素材庫有，就使用官方素材庫來放置吧。（圖 10-191）（圖 10-192）

圖 10-191：放置水龍頭

圖 10-192：放置水龍頭後的渲染狀態

STEP 12. 最終調整佈光

目前專案的進度已接近尾聲，剩下最後的精緻佈光階段，雖然前面有針對室內佈光做了初步的處理，但那時專案狀態完成度還不夠高，現在的專案完成度可以針對佈光進行最後的調整了。（圖 10-193）

圖 10-193：目前的渲染狀態

首先調整佈光之前，必須先分析目前專案有哪些需要加強的光細節，再進行最終佈光的調整；目前左側沙發區略顯平淡且偏暗，我希望可以把擺飾物進行層次補光；建立一個 Enscape 射燈物件，並掛載適合的 IES，將補光方向往左側沙發。（圖 10-194）（圖 10-195）（圖 10-196）

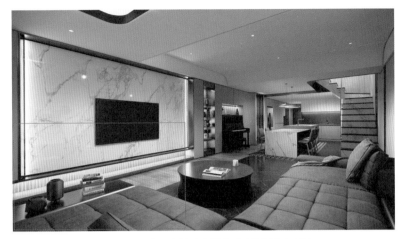

圖 10-194：畫面左邊沙發區光感略顯平淡無層次

圖 10-195：新建一個 Enscape 射燈物件，將補光方向往左側沙發

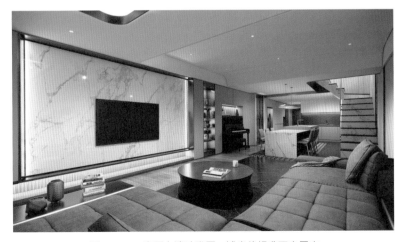

圖 10-196：畫面左邊沙發區，補光後提升不少層次

電視牆的部分想要進行補光加強，給它一種主角的感覺；建立 Enscape 射燈物件，並掛載適合的 IES，將補光方向往電視牆。（圖 10-197）（圖 10-198）（圖 10-199）

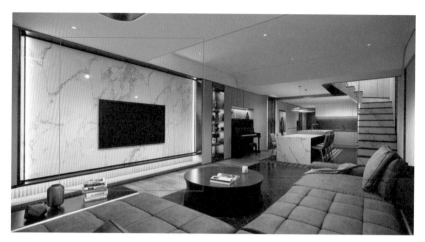

圖 10-197：電視牆想加強主角的氛圍感

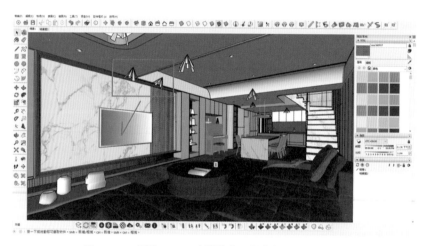

圖 10-198：新建 Enscape 射燈物件，將補光方向往電視牆

圖 10-199：電視牆的光影層次增添不少

右側沙發區也略顯平淡且偏暗，可針對右側沙發進行層次補光；建立一個 Enscape 射燈物件，並掛載適合的 IES，將補光方向往右側沙發。（圖 10-200）（圖 10-201）（圖 10-202）

圖 10-200：沙發右側的區塊略顯平淡且偏暗

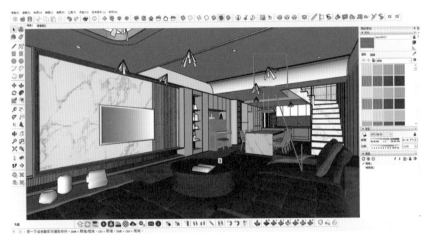

圖 10-201：新建一個 Enscape 射燈物件，將補光方向往右側沙發

圖 10-202：右側沙發的光影層次增添不少

餐廳區現在很暗，可以把大範圍的主體光提升亮度。（圖 10-203）（圖 10-204）（圖 10-205）

圖 10-203：餐廳區整體都偏暗

圖 10-204：把主體光提升起來

圖 10-205：餐廳區整體加亮

專案的最終階段就是要將成品輸出，在第 14 章有提到 Enscape 成品輸出，讀者可依照專案需求輸出成品檔案。（圖 10-206）（圖 10-207）（圖 10-208）

圖 10-206：點擊截圖

圖 10-207：檔案命名及選擇存檔路徑

圖 10-208：渲染效果圖完成

Designer Class24

從零開始學會 Enscape：

軟體功能詳解 × 案例實際操作演練，即時渲染出圖提高接案率

作　　者｜1491 視覺工作室
責任編輯｜許嘉芬
美術設計｜莊佳芳

發 行 人｜何飛鵬
總 經 理｜李淑霞
社　　長｜林孟葦
總 編 輯｜張麗寶
內容總監｜楊宜倩
叢書主編｜許嘉芬

出　　版｜城邦文化事業股份有限公司 麥浩斯出版
地　　址｜104 台北市中山區民生東路二段 141 號 8 樓
電　　話｜02-2500-7578
傳　　真｜02-2500-1916
E - m a i l｜cs@myhomelife.com.tw
發　　行｜英屬蓋曼群島商家庭傳媒股份有限公司城邦分公司
地　　址｜104 台北市民生東路二段 141 號 2 樓
讀者服務電話｜02-2500-7397；0800-033-866
讀者服務傳真｜02-2578-9337
訂購專線｜0800-020-299（週一至週五上午 09:30 ～ 12:00；下午 13:30 ～ 17:00）
劃撥帳號｜1983-3516
劃撥戶名｜英屬蓋曼群島商家庭傳媒股份有限公司城邦分公司

香港發行｜城邦（香港）出版集團有限公司
地　　址｜香港九龍九龍城土瓜灣道 86 號順聯工業大廈 6 樓 A 室
電　　話｜852-2508-6231
傳　　真｜852-2578-9337
電子信箱｜hkcite@biznetvigator.com

馬新發行｜城邦（新馬）出版集團 Cite（M）Sdn.Bhd.（458372U）
地　　址｜11,Jalan 30D/146, Desa Tasik, Sungai Besi,
　　　　　57000 Kuala Lumpur, Malaysia.
電　　話｜603-9056-3833
傳　　真｜603-9056-2833

總 經 銷｜聯合發行股份有限公司
電　　話｜02-2917-8022
傳　　真｜02-2915-6275

製版印刷｜凱林彩印股份有限公司
版　　次｜2023 年 11 月初版一刷
定　　價｜新台幣 1100 元
Printed in Taiwan 著作權所有‧翻印必究

國家圖書館出版品預行編目 (CIP) 資料

從零開始學會 Enscape：軟體功能詳解 × 案
例實際操作演練，即時渲染出圖提高接案率
/1491 視覺工作室作 . -- 初版 . -- 臺北市：城
邦文化事業股份有限公司麥浩斯出版：英屬
蓋曼群島商家庭傳媒股份有限公司城邦分公
司發行, 2023.11
　　面；　公分 . -- (Designer class；24)
ISBN 978-986-408-992-5(平裝)

1.CST: Enscape(電腦程式) 2.CST: 室內設計
3.CST: 電腦繪圖

967.029　　　　　　　　　　112016485